EUGÈNE MÜNTZ
Membre de l'Institut, Conservateur des Collections
de l'École des Beaux-Arts

LES TAPISSERIES
DE
RAPHAËL AU VATICAN
ET

DANS LES PRINCIPAUX MUSÉES OU COLLECTIONS DE L'EUROPE

ÉTUDE HISTORIQUE ET CRITIQUE

ACCOMPAGNÉE

DE NEUF EAUX-FORTES OU PLANCHES SUR CUIVRE, ET DE 125 ILLUSTRATIONS

REPRODUITES DIRECTEMENT

D'APRÈS LES DESSINS, CARTONS OU TENTURES DE HAUTE LISSE

PARIS
J. ROTHSCHILD, ÉDITEUR
13, RUE DES SAINTS-PÈRES, 13

1897

Fol. V
3599

LES TAPISSERIES

DE

RAPHAËL AU VATICAN

ET

DANS LES PRINCIPAUX MUSÉES OU COLLECTIONS DE L'EUROPE

L'IMPRESSION DES TAPISSERIES
DE
RAPHAEL AU VATICAN
A ÉTÉ TERMINÉE
LE 1ᵉʳ NOVEMBRE 1890
. . .
Imprimeurs à Tours
POUR
J. ROTHSCHILD

LE TIRAGE EST FAIT

NUMÉROTÉS A LA PRESSE
15 Exemplaires sur papier du Japon, portant les Nᵒˢ 1 à 15
ayant les neuf Planches sur Cuivre en deux États
315 Exemplaires sur papier teinté, portant les Nᵒˢ 16 à 330

Nᵒ 215

EUGÈNE MÜNTZ
Membre de l'Institut, Conservateur des Collections
de l'École des Beaux-Arts

LES TAPISSERIES
DE
RAPHAËL AU VATICAN
ET
DANS LES PRINCIPAUX MUSÉES OU COLLECTIONS DE L'EUROPE

ÉTUDE HISTORIQUE ET CRITIQUE

ACCOMPAGNÉE

DE NEUF EAUX-FORTES OU PLANCHES SUR CUIVRE ET DE 125 ILLUSTRATIONS

REPRODUITES DIRECTEMENT

D'APRÈS LES DESSINS, CARTONS OU TENTURES DE HAUTE LISSE

LEO X MEDICES

PARIS
J. ROTHSCHILD, ÉDITEUR
13, RUE DES SAINTS-PÈRES, 13

1897

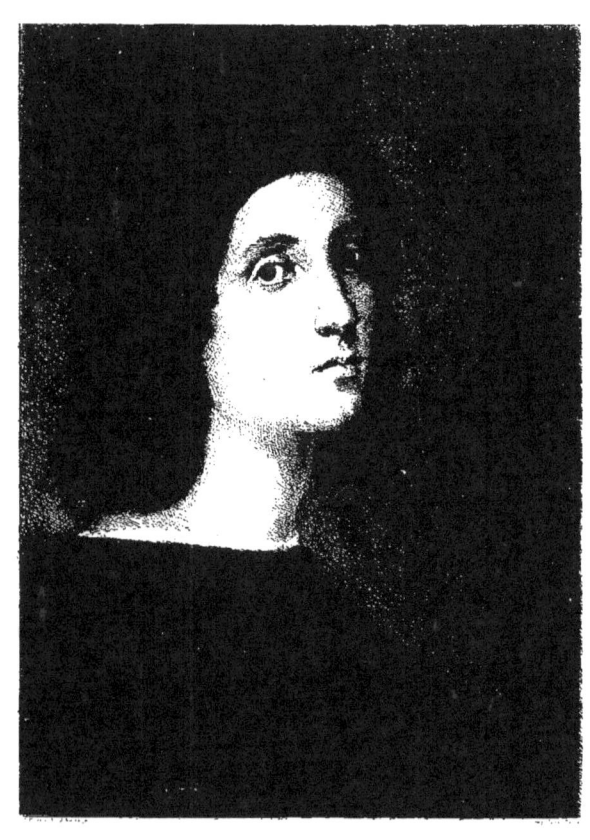

DÉDIÉ

A SA TRÈS GRACIEUSE MAJESTÉ

LA REINE VICTORIA

IMPÉRATRICE DES INDES

PAR AUTORISATION SPÉCIALE

Droits de Traduction et de Reproduction réservés.

Bordure composée par Van Dyck pour les Actes des Apôtres de Raphaël. — (D'après les Tapisseries du Garde-Meuble national.)

PRÉFACE

E travail s'adresse à la fois aux admirateurs de Raphaël et aux amateurs, de jour en jour plus nombreux, de l'industrie de la tapisserie ; aux adeptes du grand art et aux décorateurs, qui y trouveront en abondance les motifs les plus pittoresques et les plus élégants. Lorsque Léon X de Médicis chargea son peintre favori de composer les cartons des tentures destinées à la chapelle Sixtine, il ne se doutait pas que des tissus, dans lesquels il appréciait avant tout la richesse de la matière première — fils d'or et de soie, — et la minutie de la main-d'œuvre, seraient, à quelque trois siècles et demi de là, estimés à l'égal des peintures les plus fameuses. Mais le chef-d'œuvre de Raphaël a en outre le privilège d'intéresser au même titre les croyants des diverses confessions : telle a été en effet la hauteur de vues à laquelle le maître a atteint dans les Actes des Apôtres, que l'Angleterre, l'Allemagne, l'Amérique protestantes ont adopté ces splendides illustrations du Nouveau Testament avec autant d'enthousiasme que la France, l'Italie ou la Belgique catholiques. Les unes et les autres y ont reconnu un écho de sentiments que nulle autre création n'a traduits avec une telle plénitude, sans dissonance aucune.

Il me reste à faire connaître le but et l'économie de la présente publication : en l'entreprenant, j'ai avant tout obéi au désir de donner des reproductions véritablement dignes de telles merveilles. C'est une tâche qu'il eût été difficile de mener à fin avant les progrès récemment réalisés par la photogravure.

C'est la première fois que l'on verra réunis, en reproductions impeccables, obtenues à l'aide des procédés les plus perfectionnés, les cartons de Londres et les tapisseries du Vatican, avec leurs incomparables bordures, ainsi que les nombreuses esquisses originales qui ont servi à préparer ces chefs-d'œuvre. Mais là ne se borne pas l'ambition de l'auteur

et de l'éditeur : ils ont groupé autour des Actes des Apôtres, *non seulement tous les documents graphiques de nature à en élucider ou à en compléter l'histoire, mais encore les différentes suites qui se réclament du nom de Raphaël :* les Scènes de la vie du Christ, les Enfants jouant *et plusieurs autres tentures peu connues ou même inédites. C'est donc un véritable* corpus *qui est offert au lecteur.*

Raphaël, comme tout ce qui est grand et beau, a trouvé des détracteurs en cette fin de siècle. Leurs attaques ne méritent pas de nous arrêter (en quoi importent-elles à la gloire du maître ?), mais elles ont fourni l'occasion de reprendre à nouveau l'analyse du cycle pathétique entre tous qui s'appelle les Actes des Apôtres. *De nombreux documents, ignorés jusqu'ici, ont permis de rajeunir un thème qui paraissait épuisé.*

'auteur *remplit un devoir très agréable en exprimant ici publiquement sa gratitude à ceux qui ont bien voulu lui rendre possible l'accomplissement de la tâche à laquelle il s'est dévoué.*

*Il tient à remercier tout particulièrement M*me *la Princesse Mathilde, qui a sauvé de l'oubli huit précieuses tapisseries, dont elle a la première discerné l'intérêt, seules répliques de la charmante suite composée par Jean d'Udine, et qui en a gracieusement autorisé la reproduction.*

La Direction du Musée de South Kensington a, de son côté, fait exécuter pour la présente publication, les excellentes photographies des cartons de Raphaël, qui sont reproduites sur nos planches hors texte.

M. le conseiller J. Grobbels, directeur du Musée de M. le Prince de Hohenzollern à Sigmaringen, M. Scholten, directeur du Musée Teyler à Haarlem, ont également droit à des remerciements pour l'obligeance avec laquelle ils ont mis à la disposition de l'auteur la photographie des dessins confiés à leurs soins.

A MM. Alinari, enfin, les grands photographes florentins, nous devons les photographies qui ont servi de base à nos gravures d'après les tapisseries de la « Scuola vecchia *», conservées au Vatican.*

Armes de Léon X de Médicis.

Entrée du Cardinal Jean de Médicis à Florence (1492).
Bordures des « Actes des Apôtres ». — (D'après les Gravures de Santé Bartoli.)

LES TAPISSERIES DE RAPHAËL

« Les cartons qui sont, avec les marbres du Parthé-
« non, ce que l'Angleterre possède de plus beau en fait
« d'art, et qui, dans l'œuvre de Raphaël, n'ont peut-
« être de supérieur que les « Stanzes » du Vatican. »
DUC D'AUMALE.

LES ACTES DES APOTRES

(Arazzi della Scuola vecchia)

NOTICE HISTORIQUE. — COMPOSITION ET ICONOGRAPHIE. — REPRODUCTIONS

ROP souvent, dans l'histoire des arts, la fantaisie individuelle, voire le caprice, ont fait choisir tel ou tel sujet. Au XVIe siècle surtout, les Mécènes aussi bien que les artistes s'évertuaient à découvrir des thèmes rares, bizarres, extraordinaires. Rien de pareil dans la décoration de la chapelle Sixtine, où les tapisseries de Raphaël devaient occuper la place d'honneur. Sixte IV avait fait peindre sur les murs, d'une part, l'*Histoire de Moïse*, c'est-à-dire l'histoire du législateur religieux par excellence, l'histoire de celui que l'on est en droit d'appeler le fondateur de l'Ancienne Loi; puis, de l'autre, l'institution de la Nouvelle Alliance : le *Baptême du Christ*, la *Tentation du Christ*, la *Vocation de saint Pierre et de saint André*, le *Sermon sur la montagne*, la *Remise des clefs à saint Pierre*, la *Sainte-Cène*.

Jules II, le neveu de Sixte IV, avait développé le même ordre d'idées, en chargeant Michel-Ange de retracer sur la voûte de la chapelle les origines du monde et les malheurs de nos premiers parents : la *Chute d'Adam et d'Ève*, le *Déluge*; les témoignages de faveur prodigués par l'Éternel au peuple d'Israël : le *Serpent d'airain*, *David tuant Goliath*, *Judith tuant Holopherne*, le *Châtiment d'Aman*.

Léon X, malgré son épicurisme intellectuel, tint à honneur de compléter ce programme. Les *Actes des Apôtres* font suite aux épisodes de la vie du Christ; comme ceux-ci, ils réalisent et développent les promesses contenues dans l'Ancien Testament.

En réalité, Raphaël devenait le collaborateur et le continuateur, non seulement de Michel-Ange, mais de Signorelli, du Pérugin, de Ghirlandajo, de Botticelli, de toute la phalange des vaillants maîtres désignés par Sixte IV pour décorer sa chapelle favorite.

Avant même qu'il eût visité Rome, Raphaël s'était inspiré des fresques de la Sixtine. Don de seconde vue, dira-t-on. Non : il s'agit uniquement d'emprunts faits à ses maîtres, le Pérugin et Pinturicchio. Le précieux recueil conservé à l'Académie de Venise contient en effet une série d'études d'après les compositions de ces deux artistes, compositions que le débutant aura connues à travers les fragments de cartons qu'ils avaient emportés avec eux à Pérouse [1].

Mais essayons, avant de nous engager dans l'analyse même de l'œuvre de Raphaël, de déterminer les circonstances dans lesquelles celle-ci a pris naissance [2].

Malgré la multiplicité des peintures dont Sixte IV et Jules II avaient enrichi la chapelle Sixtine, un espace considérable restait vide sur les parois : celui qui s'étendait au-dessous des fresques exécutées par Botticelli, Ghirlandajo, Signorelli, le Pérugin et les autres quattrocentistes. Selon toute vraisemblance, cet espace était recouvert, dans les occasions solennelles, par une suite de sept tapisseries, mesurant 320 aunes de cours et représentant des scènes de la *Passion*. C'est du moins ce qui semble résulter des inventaires, soit de Sixte IV, soit de Léon X. La vétusté de cette suite décida le nouveau pape à la faire remplacer : de là à commander de nouvelles tapisseries, il n'y avait qu'un pas ; il ne fallut pas un grand effort d'imagination non plus pour confier à Raphaël, occupé depuis plusieurs années déjà à la décoration du palais du Vatican, l'exécution des cartons destinés à ces tapisseries. Quant au choix des sujets, les *Actes des Apôtres*, on vient de voir quelles considérations inspirèrent Léon X.

A quelque vingt-cinq ou trente années de là, un autre pape, Paul III, entreprit de compléter à son tour, à l'aide d'une tapisserie, la décoration de la paroi du fond, sur laquelle Michel-Ange venait de peindre le *Jugement dernier*, et chargea Perino del Vaga d'en composer le carton. Mais, dans l'intervalle, les idées avaient changé : à la place d'une composition offrant un sens, une portée, Perino peignit des figures simplement décoratives : des femmes, des enfants, des termes tenant des festons. La mort de l'artiste empêcha l'achèvement de ce carton, que Vasari a encore vu [3].

Dans l'espèce, il s'agissait de pourvoir à la décoration des deux parois latérales (mesurant chacune 26m.50 de long, et formant une surface plane, interrompue surtout par la tribune des chanteurs, de 5m,15 de largeur) et de la paroi du fond, aux côtés de l'autel, à la place où Michel-Ange

[1]. — Voy. mon *Raphaël, sa vie, son œuvre et son temps*, 2ᵉ édit., pp. 59 et suiv. — Si je persiste à placer ce recueil sous le nom de Raphaël, c'est que j'ai, pour garant de son authenticité, non seulement une conviction personnelle, longuement raisonnée, mais encore le témoignage d'une phalange de juges autorisés, parmi lesquels il me suffira de citer MM. Crowe et Cavalcaselle, Bode, Bayersdorfer, Schmarsow.

[2]. — On trouvera le texte même des documents sur lesquels se fonde ma démonstration dans mon *Histoire de la Tapisserie en Italie* (Paris; Dalloz, 1878-1884), pp. 19-30, 87-88), et dans mes *Historiens et Critiques de Raphaël* (Paris, 1883 ; pp. 139-144). Je prends également la liberté de renvoyer le lecteur à mon *Raphaël* (édition Hachette, pp. 475-498; édition Chapman and Hall, pp. 369-391), ainsi qu'aux *Tapisseries, Broderies et Dentelles*, publiées, en 1890, par la Librairie de l'Art (pp. 19-30).

[3]. — Vasari, édition Milanesi, t. V, p. 623.

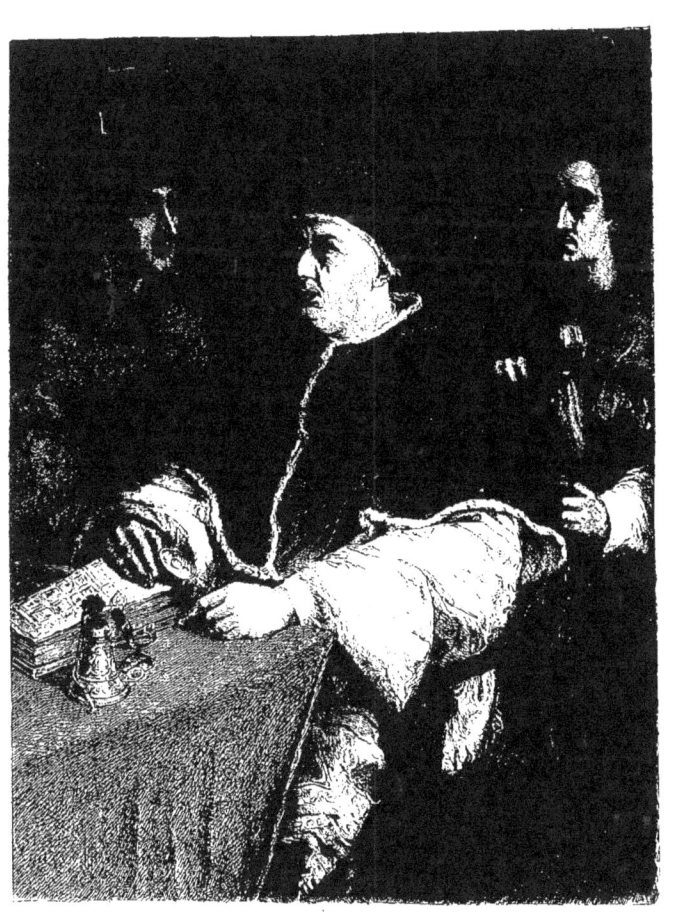

peignit plus tard le *Jugement dernier*. A une hauteur de 6 mètres à partir du sol, ajoute le commandant Paliard, à qui j'emprunte ces détails, depuis le jubé jusqu'au fond, huit pilastres simulés, prolongement de ceux qui sont placés entre les fenêtres, sont peints à fresque ; de l'un à l'autre pendent des étoffes également à fresque, sur lesquelles sont tracés, en petit, des Sixte IV sans nombre, et peints des chênes, ou plutôt des rouvres, emblèmes des della Rovere. Des huit pilastres qui ornent les côtés, sept seulement sont à découvert, à cause du trône du Pape, à gauche, qui en cache un. Aussi les tapisseries ne reçurent-elles ensemble que sept bordures larges, les unes faisant corps avec elles, les autres tissées à part et rapportées. Les bordures rapportées ont été souvent décousues, pour être changées, suivant l'ordre dans lequel plus tard, ailleurs qu'à la Sixtine, les tapisseries ont été placées à côté l'une de l'autre[1]. Les compartiments sont inégaux : de là les différences de largeur des tapisseries, dont les unes dépassent 5 mètres, tandis que d'autres en atteignent à peine un.

Il résulte des recherches de Platner et de Passavant qu'à la gauche du trône pontifical devaient prendre place les quatre scènes de la *Vie de saint Pierre* et la *Lapidation de saint Étienne* ; à sa droite, les cinq scènes de la *Vie de saint Paul*.

Portrait de Raphaël peint par lui-même.
(École d'Athènes.)

Commencé peut-être dès 1514, ainsi à l'époque où Raphaël était dans toute la force et toute la fraîcheur de la production, les cartons des *Actes des Apôtres* semblent avoir été achevés en 1516. La rémunération accordée à leur auteur s'éleva au total à 1,000 ducats, représentant plus de 50,000 francs, au pouvoir actuel de l'argent. Au témoignage de Vasari, Giovanni Francesco Penni, surnommé « il Fattore », assista son maître dans ce vaste travail ; il fut spécialement chargé de composer les cartons destinés aux bordures horizontales.

Terminons dès à présent ce que l'on peut appeler l'histoire extrinsèque des *Actes des Apôtres*, sauf à nous attacher, dans quelques instants, à leur contenu même.

Il résulte jusqu'à l'évidence des documents les plus dignes de foi que, les cartons achevés, Léon X s'adressa aux ateliers de Bruxelles, et non à ceux d'Arras, pour les traduire en haute lisse : son choix s'arrêta sur un tapissier déjà connu par d'importants travaux, Pierre Van Aelst. Revendiquer pour Arras la gloire d'avoir traduit sur le métier les cartons des *Actes des Apôtres* est une chimère. A l'époque où Léon X forma le projet de recourir aux ateliers flamands, les haute-lissiers arrageois avaient depuis longtemps fermé boutique ; menacés dès le milieu du xv° siècle par la concurrence bruxelloise, leur ruine fut consommée par le sac de leur ville en 1477. Il résulte des recherches de M. Guesnon que, si de 1423 à 1442 cinquante-deux tapissiers

[1]. — *Le Couronnement de la Sainte Vierge, d'après un carton de Raphaël, Tapisserie retrouvée au Vatican* : Paris, 1873, p. 3.

furent admis à la bourgeoisie, le nombre des admissions ne s'éleva plus qu'à vingt et une entre 1463 et 1482, enfin à neuf seulement pour le demi-siècle compris entre les années 1483 et 1534. Ce n'étaient pas là des forces suffisantes pour mener à fin rapidement le travail gigantesque que Léon X brûlait de voir terminer [1].

Afin de rendre l'interprétation aussi fidèle que possible, on chargea un peintre flamand, qui venait de fréquenter l'atelier de Raphaël et qui retournait dans son pays natal, Bernard Van Orley, de surveiller les tapissiers [2].

Commencé en 1515 ou en 1516, le tissage était terminé, pour sept cartons du moins, en 1519; le 26 décembre de cette année, la *Pêche miraculeuse*, la *Vocation de saint Pierre*, la *Lapidation de saint Étienne*, la *Guérison du Paralytique*, *Elymas frappé de cécité*, la *Conversion de Saül*, la *Lapidation de saint Étienne*, brillaient sur les murs de la chapelle Sixtine.

Portrait de Bernard Van Orley.
(D'après la Gravure du Recueil de Lampsonius.)

Leur exposition provoqua chez les uns un délire d'enthousiasme, tandis qu'elle rallumait au cœur des autres d'ardentes rancunes. N'ayant pu entraver le travail, les ennemis ou plutôt les jaloux de Raphaël (comment cette âme divine eût-elle pu provoquer des inimitiés ?) s'efforcèrent du moins de le dénigrer. Michel-Ange, heureusement pour sa gloire, se contenta de bons mots, sans songer à les fixer par écrit. Son ami et complice Sebastiano del Piombo fut moins bien inspiré lorsqu'il confia au papier ses critiques de mauvaise foi. Et ici j'ouvre une parenthèse pour dire que l'exposition des tapisseries donna beau jeu aux anti-Raphaëlistes ; les cartons originaux avaient à peine été entrevus à Rome, tant Léon X avait mis d'empressement à les expédier à Bruxelles, et ces cartons étaient dessinés comme Raphaël savait dessiner. On se rejeta sur les tapisseries, destinées, elles, à demeurer exposées à perpétuité, et ces tapisseries, j'ai à peine besoin de le rappeler, n'étaient que des interprétations plus ou moins parfaites de l'œuvre créée par le divin maître d'Urbin.

Malgré leur habileté, malgré la surveillance incessante de Bernard Van Orley, les tapissiers de Bruxelles s'étaient, en effet, rendus coupables de plus d'une erreur : le modelé est généralement trop ressenti, les têtes parfois très grossières, notamment dans le *Sacrifice de Lystra*. Dans la *Vocation de saint Pierre*, le paysage, composé de teintes jaunes et vertes, est interprété avec beaucoup de rudesse. Pour ce qui est de la gamme, elle manque d'ordinaire d'harmonie et de tenue : le rouge, le carmin, l'or, le jaune, le bleu, alternent sans se faire suffisamment valoir. Les ouvriers de Van Aelst ont évidemment voulu faire honneur à leur patron ; ils ont prodigué l'or et

1. — Voy. Van Drival, *Des Tapisseries de haute-lisse à Arras après Louis XI*. — Arras, 1874. — Guesnon, *Décadence de la Tapisserie à Arras depuis la seconde moitié du XVe siècle*. Ibid. — Van Drival, *Question des Tapisseries d'Arras. Réponse à M. Guesnon*. Ibid. — Guesnon, *Réplique à l'auteur des Tapisseries d'Arras*. Ibid.

2. — On ignore la date précise du voyage de Van Orley en Italie. Le dernier biographe du maître, M. A. Wauters, croit qu'il séjourna à Rome vers 1514 ; en 1515 et pendant les années suivantes, il résida dans les Pays-Bas, où il exécuta de nombreuses peintures (*Bernard Van Orley*; Paris, 1893, p. 14).

surtout le rouge cramoisi, qui ne manque dans aucune des tentures et qui y détonne. Il est vrai qu'il faut tenir compte, dans une certaine mesure, de la décoloration que le temps a fait subir aux laines et aux soies, décoloration qui n'a pas été égale pour tous les tons. Le résultat le plus satisfaisant, au point de vue du coloris, a été obtenu dans la *Pêche miraculeuse* ; le réalisme et la minutie des Flamands s'y sont donné carrière dans le dessin des grues du premier plan, qui sont merveilleusement rendues.

Portrait de Léon X. (Miniature du xvi° Siècle. — Collection de M. Prosper Valton.)

Les témoignages d'admiration prodigués par le pape et par toute la cour pontificale vengèrent Raphaël des critiques de quelques détracteurs. Le correspondant romain du célèbre amateur vénitien Marc-Antonio Michiel se fit l'interprète du sentiment général lorsqu'il lui écrivit, le 27 décembre 1519, cette lettre curieuse : « Les fêtes de Noël passées, le pape a exposé dans sa chapelle sept pièces de tapisseries (la huitième n'étant pas encore terminée), exécutées en Occident (dans les Flandres). Elles ont été jugées le plus bel ouvrage qui ait été fait dans ce genre jusqu'à nos jours, malgré la célébrité d'autres tapisseries, celles de l'antichambre du pape Jules II, celles du marquis de Mantoue d'après les cartons de Mantegna, et celles des rois Alphonse ou Frédéric de Naples. Le dessin de ces tapisseries a été exécuté par Raphaël d'Urbin, peintre excellent, qui a reçu du pape 100 ducats par tapisserie. La soie et l'or y sont entrés en grande quantité. Le tissage a coûté 1.500 ducats pièce, soit en tout, comme le pape même l'a dit, 1.600 ducats pièce, bien que l'on crût et que l'on répandit le bruit que chacune avait coûté 2.000 ducats [1]. »

Ainsi, dans un intervalle de moins de dix ans, la chapelle Sixtine s'enrichit des deux plus extraordinaires interprétations de la Bible et des Évangiles qu'ait produites l'art moderne : les

[1] « Le ducat ou florin d'or du xvi° siècle, pesait environ 3 grammes et demi. Il représente au moins une cinquantaine de francs de notre monnaie.

fresques de Michel-Ange et les tapisseries de Raphaël. Ces grandes pages, qui marquent le point culminant de la peinture de la Renaissance, s'imposent à l'admiration plus encore par le sérieux et la conviction que par tant de qualités artistiques du premier ordre. Avant et après, les Écritures saintes ont inspiré bien des chefs-d'œuvre ; mais en est-il un seul dont l'auteur, renonçant à tout artifice étranger, se soit pénétré à ce point de l'esprit du texte sacré ?

A DÉFAUT de témoignages écrits, demandons aux dessins mêmes de Raphaël de nous apprendre par quelles phases la composition de chaque scène a passé. Les informations que nous recueillerons de ce côté sont malheureusement fort précaires ; du moins, elles jetteront de-ci de-là un jour sur les habitudes de travail du maître.

Il est arrivé, en effet, pour les dessins qui ont servi à préparer les cartons des *Actes des Apôtres*, ce qui est arrivé pour les autres études appartenant à la dernière période de la vie de Raphaël : ils ont presque tous disparu, alors que de nombreux croquis et esquisses, se rapportant aux peintures des périodes ombrienne et florentine, sont parvenus jusqu'à nous. Voici, ou je m'abuse, l'explication de la rareté de ces documents : au début, Raphaël faisait usage de la mine d'argent ou de l'encre, procédés qui attaquent à peine le papier. Vers la fin de sa vie, par contre, il se servait, de préférence, de procédés tels que le lavis et d'ingrédients tels que le bistre, qui rongent les substances fibreuses. D'où la disparition de la plupart de ses études (dans quel triste état ne se trouve pas le dessin du musée du Louvre, les *Cinq Saints*, lavé de bistre sur trait à la plume, rehaussé de blanc !).

J'ajouterai que les dessins de la dernière manière, étant moins poussés que les premiers, ont, par suite, moins tenté la convoitise des collectionneurs.

Dans l'élaboration des cartons des *Actes des Apôtres*, Raphaël, fidèle à une habitude qu'il conserva d'un bout à l'autre de sa carrière, tira plus d'une fois parti des études qu'il avait faites dans sa jeunesse, sauf à les rajeunir, à les transfigurer, par un effort nouveau. Ce système, dont il nous a laissé tant d'exemples, il l'appliqua, entre autres, à la figure principale de la *Lapidation de saint Étienne*. Déjà, dans un dessin appartenant à sa première manière (Université d'Oxford), il avait essayé de représenter un homme agenouillé, les bras levés dans l'attitude de la prière, attendant le martyre. Au moment de préparer le carton, il se souvint du motif qu'il avait esquissé quelque dix ans auparavant et le reprit, mais en le modifiant.

A LA veille de s'attaquer au thème que lui avait indiqué Léon X, Raphaël, toujours si respectueux à l'égard de la tradition iconographique, a dû passer en revue l'interprétation que ses prédécesseurs avaient donnée des *Actes des Apôtres*. Et, tout d'abord, constatons qu'il s'est renfermé strictement dans le cadre même des *Actes*, renonçant à traiter ce que l'on pourrait appeler le côté romain de la biographie de saint Pierre et de saint Paul : je veux dire l'arrivée des deux apôtres dans la Ville éternelle, leur dispute avec Simon le Mage, le *Domine quo vadis*, leur martyre[1].

1. — La *Dispute de saint Pierre avec Simon le Mage* et le *Domine quo vadis* forment le sujet des fresques peintes dans

ÉTUDE POUR LA PÊCHE MIRACULEUSE.

Collection Albertine à Vienne

Quelle place les récits des *Actes* avaient-ils jusque-là tenue dans l'art ? Quel parti en avaient tiré les artistes du moyen âge et ceux de la Première Renaissance ? En un mot, quels enseignements Raphaël put-il demander à ses devanciers, et en quel état livra-t-il cette donnée à ses successeurs ? Telles sont les réponses auxquelles je vais essayer de répondre.

Le récit de la mission confiée aux hommes nouveaux et de bonne volonté, l'illustration de la parole *Ite ad omnes gentes*, avaient, dès le début, tenté les artistes. Les sculpteurs des sarcophages, les peintres des mosaïques s'étaient plu à représenter le Christ au milieu de ses disciples, les investissant de ce mandat sacré. Célèbre entre toutes ces illustrations était la mosaïque exécutée au IX° siècle dans un des *triclinia* du Latran et à laquelle se rattache le double souvenir de Léon III et de Charlemagne.

Saint Pierre implorant le Christ. — (Fragment de la Pêche miraculeuse, d'après le Carton du South Kensington Museum.)

On y voyait (la composition n'est plus connue que par des copies) le Christ apparaissant aux onze apôtres après sa résurrection et leur confiant l'apostolat.

La *Vocation de saint Pierre* ou la *Remise des clefs* défraya elle aussi de bonne heure les sculptures des sarcophages, les fresques ou les mosaïques des basiliques ; elle se maintint en honneur d'un bout à l'autre du moyen âge, ainsi que pendant toute la durée de la Renaissance.

Un cycle de peintures murales particulièrement intéressant et qui, par le choix des sujets, se rapproche sur plus d'un point des cartons de Raphaël, est celui de la chapelle Saint-Jean, au palais des Papes, à Avignon (vers 1345). Les auteurs des fresques, élèves de Simone di Martino (Simone Memmi), y ont représenté la *Pêche miraculeuse* (le Christ dans la barque en compagnie de trois disciples qui rament avec frénésie), la *Vocation des Enfants de Zébédée* (le Christ, accompagné de deux apôtres, en accueille deux autres), *Saint Pierre ressuscitant Tabitha*.

Plus près de Raphaël, Masolino et Masaccio, dont l'œuvre fut continuée par Filippino Lippi, ornèrent la chapelle des Brancacci, dans l'église du Carmine à Florence, d'un cycle de fresques

les embrasures des fenêtres de la salle de l'*Incendie du Bourg* ; ils y sont complétés par la *Vocation de saint Pierre* et par l'*Apparition du Christ aux apôtres après sa résurrection* (Saint Jean, ch. XXI). Voy. Passavant, t. II, pp. 163-164.

représentant : la *Vocation de saint Pierre*, la *Barque de saint Pierre*, le *Christ ordonnant à saint Pierre de payer le tribut*, *Saint Pierre péchant*, *Saint Pierre et Saint Jean guérissant les malades en les couvrant de leur ombre*, *Saint Pierre distribuant les aumônes*, *Saint Pierre baptisant*, la *Résurrection du fils du roi*, la *Résurrection de Tabitha*, la *Guérison du Paralytique*. Raphaël, comme on le verra dans un instant, s'inspira plus d'une fois de ces compositions, qu'il avait eu l'occasion d'étudier pendant son séjour à Florence.

A Rome même, à la cour des Papes, la tentation était grande de rappeler, au moyen d'œuvres d'art, le rôle que la Ville éternelle avait joué dans la vie des deux princes des apôtres. Les fresques (de date indéterminée, peut-être exécutées sous Martin V), qui ornaient le portique de la basilique de Saint-Pierre, retraçaient la *Chute de Simon le Mage*, le *Domine quo vadis*, le *Martyre de saint Pierre et de saint Paul*, etc. Des sujets analogues étaient sculptés sur les portes de bois et les portes de bronze de la basilique, exécutées sous le règne d'Eugène IV.

La Remise des Clefs, par le Pérugin. — (Chapelle Sixtine.)

Au Vatican également, dans la chapelle privée de Nicolas V, Fra Angelico et Benozzo Gozzoli avaient illustré la vie de saint Étienne et de saint Laurent.

Enfin, dans la chapelle Sixtine même, Sixte IV, comme il a été dit ci-dessus, avait fait représenter la *Vocation de saint Pierre et de saint André*, la *Remise des clefs à saint Pierre*.

Il résulte de l'examen de ces différents cycles qu'aucune tradition iconographique rigoureuse (analogue à celle qui régissait les *Saintes Cènes*) ne présidait à l'ordonnance des différents épisodes empruntés aux *Actes des Apôtres*, et que Raphaël à cet égard jouissait d'une entière liberté. Il en profita pour étudier directement le texte même du Nouveau Testament et pour en dégager le sens profond. Un peu plus tard, lorsqu'il fut chargé de décorer les Loges, nous le voyons procéder de même vis-à-vis de l'Ancien Testament.

Aussi rien n'est-il plus normal, plus loyal, que son interprétation. Il ne cherche pas à côté, ne se perd pas en tentatives ou en tours de force étrangers à la donnée principale, mais s'attaque résolument à celle-ci, avec l'inébranlable résolution d'en mettre en lumière la signification religieuse. Michel-Ange, je ne crains pas de l'affirmer, n'eût pas procédé avec une telle correction. Où le Sanzio et le Buonarroti se rencontrent, c'est dans le dédain de la pompe, de l'éclat. Raphaël pouvait dire de ses héros ce que Michel-Ange disait des prophètes de la chapelle Sixtine : « Les personnages que j'ai peints étaient pauvres, leur simplicité sainte méprisait la richesse. » Comme ces drames, si simples et à la fois si pathétiques, sont profondément humains ! Comme les personnages — on n'ose dire les acteurs, car rien n'est théâtral ici, — sont bien à la mission qu'ils ont à remplir, dans la logique de leur caractère et de leur situation ! Quelle sûreté, quelle fermeté,

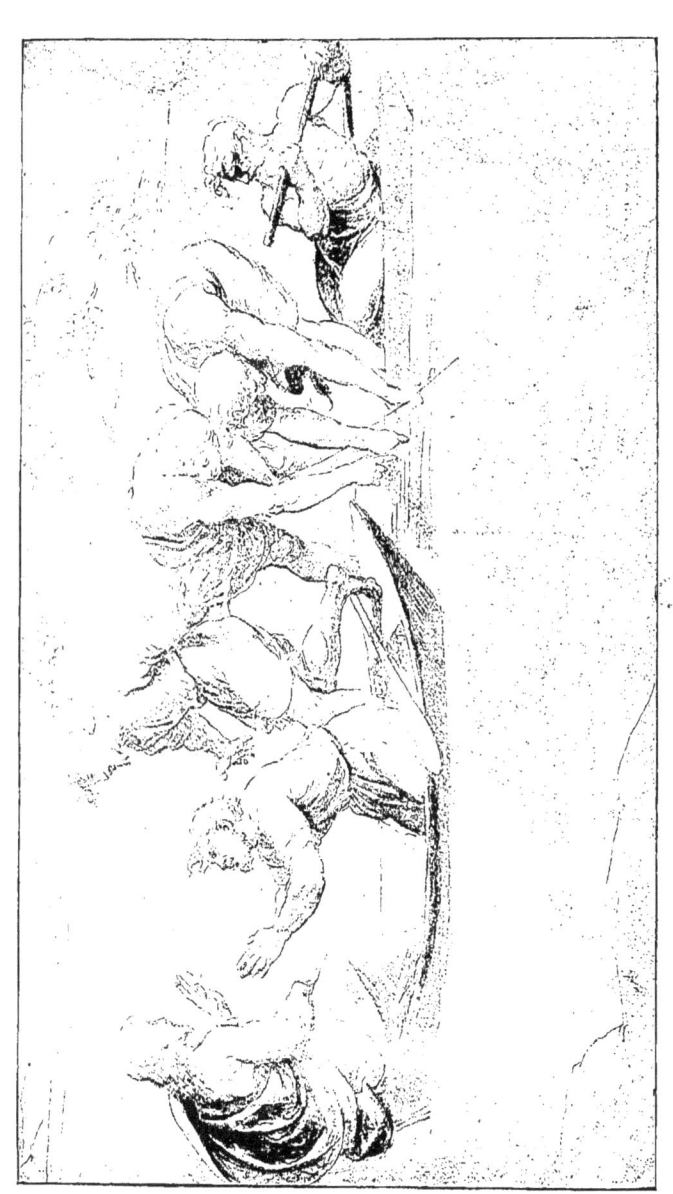

ÉTUDE POUR LA PÊCHE MIRACULEUSE

Bibliothèque de S. M. la Reine, à Windsor

quelle conviction ! Pas un trait qui ne porte, pas un geste qui ne réponde à quelque mouvement de l'âme ! Le maître a rompu avec l'idylle, à laquelle il a si largement sacrifié dans les Madones de la période ombrienne et de la période florentine, non moins qu'avec les grandioses évocations mi-historiques, mi-philosophiques, de la Salle de la Signature. C'est véritablement la langue des Évangiles qu'il parle, une langue sans fard, forte et populaire.

Dans aucune autre de ses compositions encore, Raphaël n'avait à ce point fait abstraction de l'élément contemporain : ici, ni portraits, comme dans les fresques des Stances, ni costumes du temps. S'inspirant de l'exemple de Michel-Ange, il s'efforce de se placer dans une atmosphère plus sereine, à l'abri des préoccupations du jour, sans toutefois renoncer à donner l'individualité à chacun de ses héros.

Des considérations étrangères à l'art obligèrent le maître à sacrifier plusieurs sujets : comme les tapisseries étaient destinées à recouvrir des compartiments déterminés, il se vit forcé d'en régler les dimensions sur ces compartiments. Il arriva ainsi que le *Saint Paul en prison* ou le *Tremblement de terre* fut tout en hauteur, alors que d'autres compositions se développaient sur une largeur énorme.

Il ne semble pas que Raphaël, en commençant son travail, se soit astreint à l'ordre chronologique des sujets : en effet, parmi les compositions qui trahissent le plus manifestement l'intervention de ses élèves, il en est deux, la *Lapidation de saint Étienne* et la *Conversion de saint Paul*, qui occupent le milieu de la série, tandis que le *Saint Paul à l'Aréopage*, qui la termine et la couronne, a très certainement pour auteur le maître lui-même.

Étude pour le Christ de la Vocation de Saint Pierre. — (Musée du Louvre.)

A première composition, la *Pêche miraculeuse*, forme l'illustration de ce récit de saint Luc (v. 10) : « Quand il eut cessé de parler, il dit à Simon : Avance en pleine eau, et jetez vos filets pour pêcher. Simon lui répondit : Maître, nous avons travaillé toute la nuit sans rien prendre ; toutefois, sur ta parole, je jetterai le filet. Ce qu'ayant fait, ils prirent une si

grande quantité de poisson, que leur filet se rompait. De sorte qu'ils firent signe à leurs compagnons, qui étaient dans l'autre barque, de venir à leur aide; ils y vinrent, et ils remplirent les deux barques tellement qu'elles s'enfonçaient. Simon Pierre, ayant vu cela, se jeta aux pieds de Jésus et lui dit : Seigneur, retire-toi de moi ; car je suis un homme pécheur. Car la frayeur l'avait saisi et tous ceux qui étaient avec lui, à cause de la pêche des poissons qu'ils avaient faite, de même que Jacques et Jean, fils de Zébédée, qui étaient compagnons de Simon. Alors Jésus dit à Simon : N'aie point de peur, désormais tu seras pêcheur d'hommes vivants. »

Laissant de côté l'appréciation même de cette composition (on la trouvera, ainsi que celle des autres scènes, dans la monographie que j'ai consacrée à Raphaël), de même que je renvoie aux ouvrages de Passavant[1] et de M. Ruland[2] pour la description des esquisses ou des gravures se rapportant à chaque carton, je m'efforcerai de mettre en lumière quelques faits inédits ou peu connus.

La Vocation de Saint Pierre. — (Fragments d'un Carton conservé au Musée de Chantilly.)

Plusieurs dessins nous permettent de suivre, pour la *Pêche miraculeuse*, la filiation des idées de son auteur. Dans une esquisse à la plume, rehaussée de blanc et lavée à la sépia, faisant partie de la collection Albertine, à Vienne (ancienne collection Crozat), le premier plan est occupé par des femmes assises sur le rivage et des hommes debout. Les deux barques sont reléguées à l'arrière-plan. Toute cette partie de la composition est déjà arrêtée dans les lignes principales : le Christ assis, saint Pierre qui le remercie avec ferveur, les deux apôtres qui retirent les filets, enfin le vieillard qui rame, ont, ou peu s'en faut, la même attitude que dans le carton. Seul l'apôtre debout à côté de saint Pierre diffère : il rame, tandis que dans le carton il remercie également le Christ. On remarque que les deux barques ont déjà ces proportions exiguës dont on a fait un crime à Raphaël[3].

1. — *Raphaël d'Urbin et son père Giovanni Santi.*
2. — *The Works of Raphael Santi da Urbino as represented in the Raphael Collection in the Royal Library at Windsor.* Londres, 1876.
3. — Passavant (t. II, pp. 431-432) constate que ce dessin a été retravaillé. M. Wickhoff (*Die italienischen Handzeichnungen der Albertina* ; Scuola romana, n° 226) le considère comme une copie de la gravure de Pietro Sante Bartoli d'après la peinture exécutée dans l'embrasure de la Chambre de l'*Incendie du Bourg* (Passavant, t. II, p. 163). Mais il me paraît difficile d'adopter cette manière de voir : la femme assise au premier plan et posant la main sur la tête de sa compagne offre, au suprême degré, la caractéristique de la manière de Raphaël. La fresque en question (Landon, pl. 244) diffère d'ailleurs sensiblement du carton de tapisserie : on n'y voit qu'une seule barque portant quatre apôtres; tandis que le Christ et saint Pierre se

ÉTUDE POUR LA VOCATION DE SAINT-PIERRE

Bibliothèque de S. M. la Reine, à Windsor

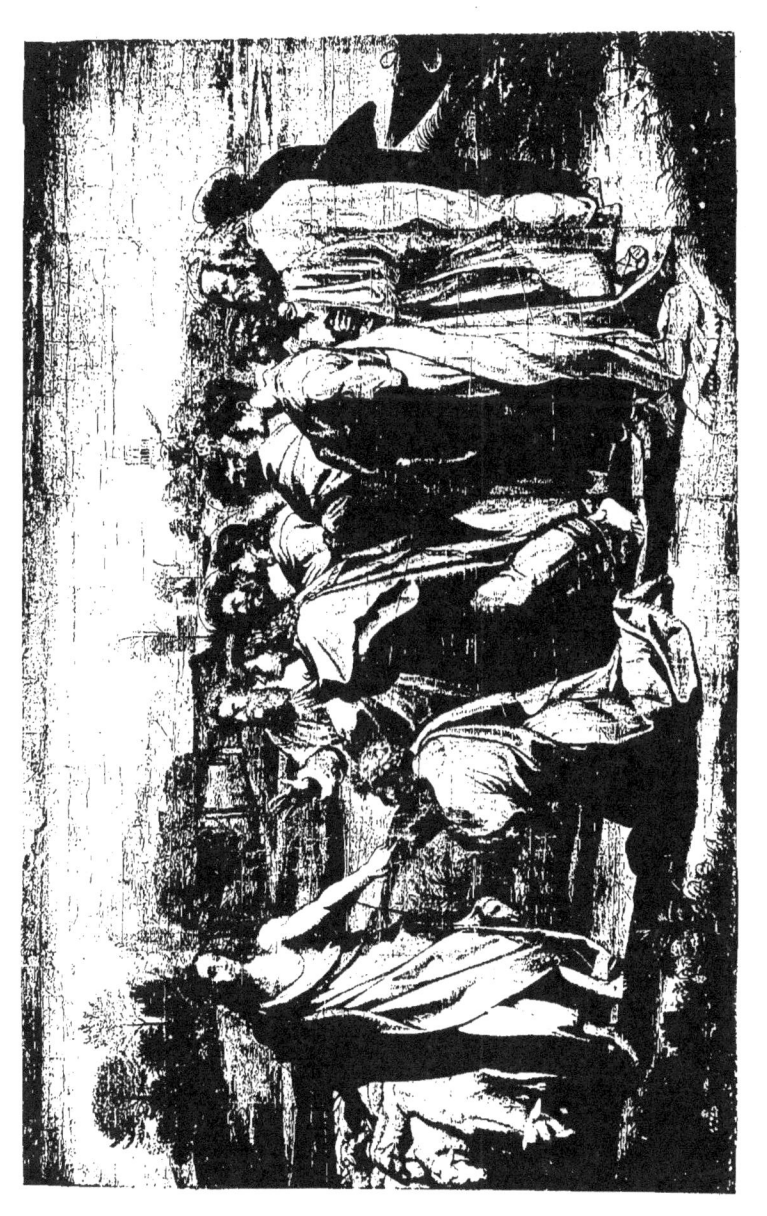

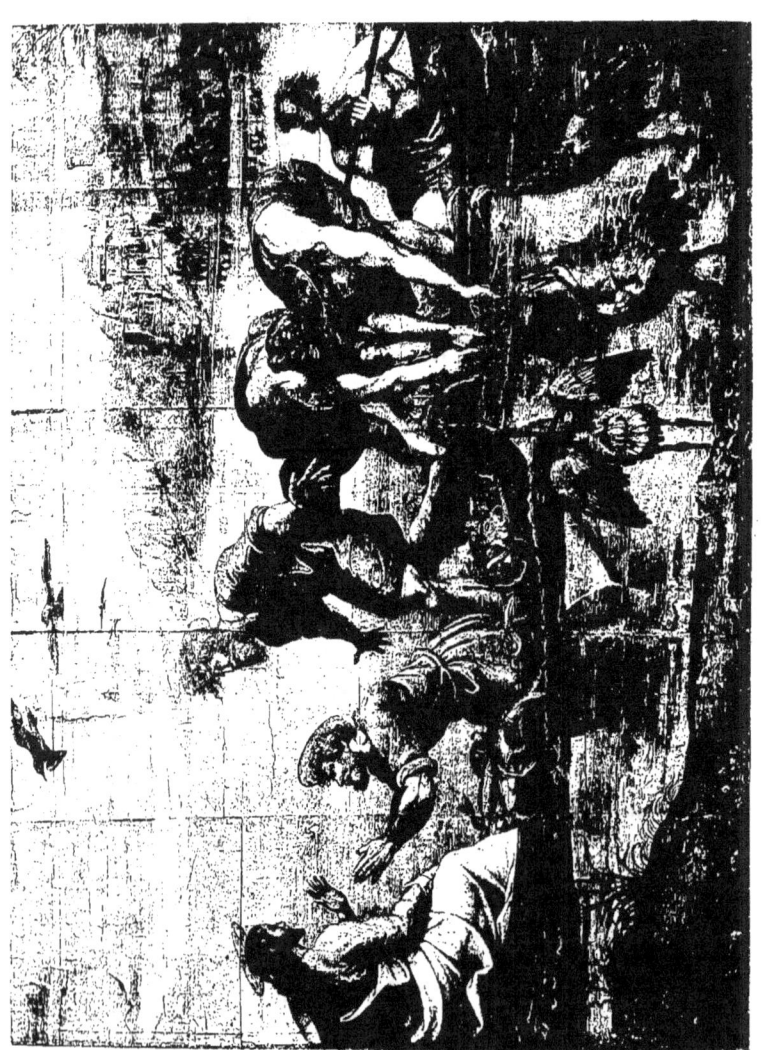

Dans un dessin de la bibliothèque de S. M. la Reine à Windsor, la composition est conforme à celle du carton : seuls les accessoires, les poissons, les grues, manquent encore. Un dessin de la même collection, le Christ, dans une barque, avec saint Pierre et saint André, et deux apôtres qui retirent le filet sur une sorte de rade, est trop retravaillé pour qu'il soit possible de juger de son authenticité.

Le second carton, la *Vocation de saint Pierre* ou *Pasce oves*, est inspiré de ce passage de saint Jean (XXI, 18-19) : « Après qu'ils eurent dîné, Jésus dit à Simon Pierre : Simon, fils de Jona, m'aimes-tu plus que ne font ceux-ci? Il lui répondit : Oui, Seigneur, tu sais que je t'aime. Il lui dit : Pais mes agneaux... »

Les vicissitudes par lesquelles a passé le modèle qui a servi à préparer la figure du Christ sont des plus instructives : Raphaël a d'abord esquissé ce modèle à la sanguine (Musée du Louvre), les jambes nues ; le haut du corps et la ceinture recouverts par une sorte de blouse ; le bras droit étendu vers le sol ; le bras gauche levé. Dans un dessin faisant partie de la collection royale de Windsor, le maître a fait un pas de plus : retournant sa figure en sens inverse, mais sans la modifier, il a ajouté neuf autres figures, les

La Vocation de Saint Pierre. — (Fragment d'un Carton conservé au Musée de Chantilly.)

unes drapées, les autres en chemise et en chausses collantes, représentant les apôtres : dès lors le parti pris général de la scène était arrêté[1].

Dans les trois fragments de cartons du musée de Chantilly (anciennes collections Boehm et Reiset ; huit têtes d'apôtres à la pierre noire, très largement lavées d'aquarelle et de gouache), M. Lafenestre voit « sinon la main unique de Raphaël, mais certainement la main d'un de ses collaborateurs les plus convaincus, Penni ou Jules Romain, agissant sous ses yeux et peut-être avec son aide[2].

On se souvient que le Pérugin avait représenté un sujet analogue, la *Remise des clefs*, sur les parois de la chapelle Sixtine. Voilà donc Raphaël s'attaquant de nouveau au thème traité par

trouvent sur le rivage, le premier debout, le second agenouillé. Une copie, à la plume, du dessin de Vienne, exécutée, d'après une annotation moderne, par Girolamo da Carpi, figure au musée du Louvre parmi les dessins non exposés attribués à Raphaël (n° 3952). Une autre étude pour la *Pêche miraculeuse*, également conservée dans la collection Albertine, est fausse.

1. — Un autre dessin du Louvre contient les douze personnages (Braun, n° 252) ; mais ce dessin ne provient très certainement pas de la main de Raphaël.

2. — *Gazette des Beaux-Arts*, 1880, t. II, pp. 377, 381.

son maître. Une première fois il s'était inspiré (mais avec quelle indépendance !) d'un tableau du Pérugin, le « Sposalizio » ou *Mariage de la Vierge*, aujourd'hui conservé au musée de Caen. Peut-être les critiques ont-ils attaché trop d'importance à la similitude, très générale, de l'arrangement. En réalité, l'œuvre de l'élève est bien autre, infiniment plus vivante et plus distinguée. Dans la *Vocation de saint Pierre*, tout, le cadre comme la composition, diffère ; Raphaël semble avoir oublié jusqu'à l'existence de la fresque dans le voisinage de laquelle sa tapisserie était appelée à prendre place.

Rappelons que dans les fresques des embrasures de fenêtres de la salle de l'*Incendie du Bourg*, un élève de Raphaël a traité à son tour le même sujet (Passavant, t. II, p. 163 ; Landon, n° 243).

La *Guérison du Paralytique à la Belle Porte du Temple* illustre un miracle de saint Pierre et de saint Jean, raconté par les *Actes* dans les termes suivants (III, 1-11) : « Et il y avait un homme qui était impotent dès sa naissance, qu'on portait et qu'on mettait tous les jours à la porte du temple, appelée la Belle Porte, pour demander l'au- mône à ceux qui entraient dans le temple. Cet homme, voyant Pierre et Jean qui allaient entrer dans le temple, les pria de lui donner l'au- mône. Mais Pierre et Jean ayant les yeux arrêtés sur lui, Pierre lui dit : Regarde-nous, et il les regar- dait attentivement, s'attendant à recevoir quelque chose d'eux. Alors Pierre lui dit : Je n'ai ni ar- gent ni or ; mais ce que j'ai, je te le donne. Au nom de Jésus-Christ de Nazareth, lève-toi et marche. Et l'ayant pris par la main droite, il le leva ; et à l'instant les plantes et les chevilles de ses pieds devin- rent fermes. Et il se leva, mar- cha et entra avec eux dans le temple... »

Spectatrice de la Guérison du Paralytique.
(D'après le carton original de Raphaël.)

Pour ce carton, comme pour plusieurs autres, les études préliminaires font défaut.

Un des motifs de la composition a fait fortune et a été reproduit à l'infini dans les tapisseries aussi bien que dans les peintures. Je veux parler des colonnes vitéennes, c'est-à-dire des colonnes torses, historiées d'enfants jouant au milieu de pampres, que Raphaël avait lui-même copiées sur les douze colonnes en marbre existant à Saint-Pierre de Rome [1].

Nous voyons reparaître ces colonnes dans la *Présentation au temple*, qui fait partie des tapisseries de la *Vie du Christ*, également conservées au Vatican ; puis dans le tableau simi- laire de Bagnacavallo, au musée du Louvre ; dans une des pièces de l'*Histoire d'Arthémise*, tapisserie dont un exemplaire appartient au Garde-Meuble national et un autre à M. Ffoulke ; pour ne point parler d'innombrables ouvrages plus modernes.

La *Mort d'Ananie*, sujet rarement abordé par les prédécesseurs de Raphaël, forme un autre épisode de l'histoire de saint Pierre (*Actes*, IV, 34, 37 ; V, 1-11) : « Un certain homme, nommé Ananie, avec Saphira sa femme, vendit une possession, et il retint une partie du prix, du con-

[1]. — D'après M^{gr} Barbier de Montault, les colonnes vitéennes ou vitinées seraient un don de Constantin, qui les aurait fait acheter en Grèce, comme l'atteste le *Liber pontificalis* (*Inventaire descriptif des Tapisseries de haute lisse conservées à Rome*, p. 45).

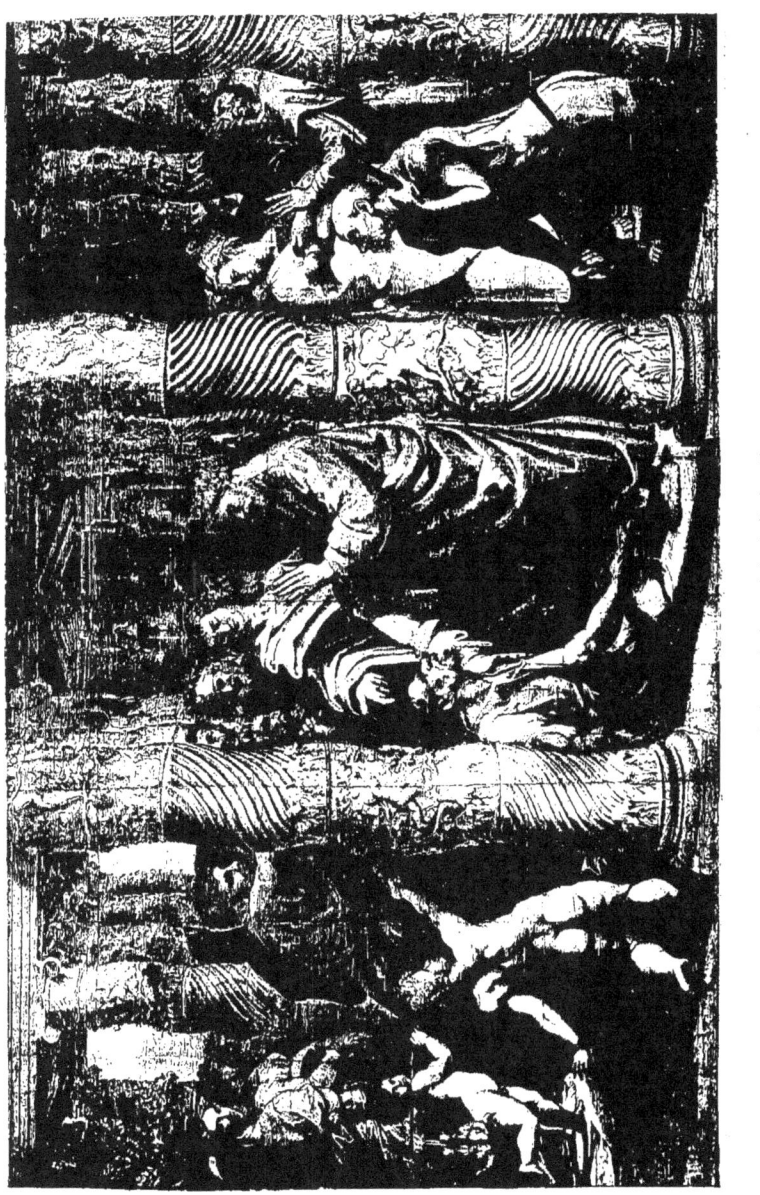

sertement de sa femme, et il en apporta le reste et le mit aux pieds des apôtres. Mais Pierre lui dit : Ananie, pourquoi Satan s'est-il emparé de ton cœur, pour te faire mentir au Saint-Esprit et détourner une partie du prix de ce fonds de terre? Si tu l'eusses gardé, ne te demeurait-il pas ? Et, l'ayant vendu, n'était-il pas en ton pouvoir d'en garder le prix? Comment cela a-t-il pu entrer dans ton cœur? Ce n'est pas aux hommes que tu as menti, mais c'est à Dieu. Ananie, à l'ouïe de ces paroles, tomba et rendit l'esprit, ce qui causa une grande crainte à tous ceux qui en entendirent parler. Et quelques jeunes gens, se levant, le prirent, l'emportèrent et l'ensevelirent. »

On ne connaît pas d'esquisse pour cette composition si dramatique[1].

Rappelons que le geste de saint Pierre est imité de celui de la fresque de Masaccio : le Christ donnant l'ordre de payer le denier.

Enfant portant des Tourterelles dans la Guérison du Paralytique. (D'après le Carton original de Raphaël.)

Il ne sera pas sans intérêt de constater que Bernard Van Orley, qui passe pour avoir surveillé le tissage des *Actes des Apôtres*, a imité à son tour une des figures de cette composition dans son rétable du musée de Bruxelles, l'*Histoire de Job* : la figure du Méchant, qui meurt en se tordant au milieu des monstres, offre les plus grandes analogies avec Ananie.

Dans la *Lapidation de saint Étienne*, Raphaël s'est attaché à ce récit des *Actes* (VII, p. 1-60) : « Entendant ces choses, ils étaient transportés de rage dans leurs cœurs et ils grinçaient des dents contre lui. Mais Étienne, étant rempli du Saint-Esprit et ayant les yeux attachés au ciel, vit la gloire de Dieu et Jésus qui était à la droite de Dieu. Et il dit : Voici, je vois les cieux ouverts et le Fils de l'homme qui est à la droite de Dieu. Alors ils poussèrent de grands cris, se bouchèrent les oreilles, et se jetèrent tous ensemble sur lui. Et, l'ayant traîné hors de la ville, ils le lapidèrent, et les témoins mirent leurs habits aux pieds d'un jeune homme nommé Saül. Et pendant qu'ils lapidaient Étienne, il priait et disait : Seigneur Jésus, reçois mon esprit. Puis, s'étant mis à genoux, il cria à haute voix : Seigneur, ne leur impute point ce péché. Et, quand il eut dit cela, il s'endormit. »

L'esquisse de la *Lapidation de saint Étienne*, conservée dans la collection Albertine, ne pré-

[1] — C'est à tort que l'on a vu une étude pour la *Mort de la Femme d'Ananie* dans un dessin de la collection Albertine à Vienne, faussement attribué à Raphaël (École romaine, n° 236 ; photographie d'Alinari, n° 3977 ; Wickhoff, *Die italienischen Handzeichnungen der Albertina*, p. XXIV). Il s'agit en réalité, comme Passavant déjà l'a entrevu (t. II, p. 433), de la *Mort de la Femme du Lévite d'Ephraïm* (*Livre des Juges*, ch. XIX-XX). La pensée première d'Ananie mourant nous a été conservée par une gravure sur bois publiée à Venise, dès 1512, dans les *Epistole et Evangelii volgari hystoriade*, en compagnie de l'*Incrédulité de saint Thomas*. Ce rapprochement a été établi par M. Bayersdorfer. Je dois à mon regretté ami, le baron de Liphart, le calque d'après reproduit. Voy. Lippmann, *Ein Holzschnitt von Marc-Antonio Raimondi*, et Delaborde, *Marc-Antoine Raimondi*, pp. 274-277.

dispose pas en faveur de Raphaël : c'est un premier jet rapide et sommaire ; la conformation des têtes surtout est à peine indiquée. Aussi M. Wickhoff a-t-il cru pouvoir l'attribuer à Giovanni Francesco Penni. Malgré ma déférence pour l'avis d'un juge si autorisé, un examen approfondi m'a convaincu que seul Raphaël peut être l'auteur de ce croquis : la liberté et la justesse des attitudes, la netteté dans l'indication des attaches, révèlent incontestablement la main du maître. Ce qui achève de prouver que notre dessin a réellement été tracé par Raphaël, c'est l'extrême ressemblance des types et des attitudes avec la belle esquisse de combat, de l'Université d'Oxford (gravé dans mon ouvrage sur Raphaël, p. 633). Ce sont les mêmes têtes rondes et sommaires, avec le nez et la bouche à peine indiquées, les mêmes traits hardis, brutaux, jetés, comme d'une plume irritée, sur les cuisses ou les poitrines. Mais il y a plus encore : le personnage vu de dos et debout à l'extrême droite, dans le dessin de Vienne, se retrouve, en contre-partie, dans celui d'Oxford, à l'extrême gauche ; enfin le personnage debout, à côté du martyr, correspond au personnage debout au second plan, derrière le guerrier armé du bouclier : la structure de la tête et le mouvement des épaules sont identiques. Nous avons là non seulement la confirmation de l'authenticité du dessin de Vienne, mais encore le moyen de dater le dessin d'Oxford : tous deux ont pris naissance à la même époque.

Dans la préparation de la *Lapidation de saint Étienne*, comme dans celle de plusieurs autres cartons, Raphaël a commencé par représenter les personnages sans vêtement, afin de se rendre mieux compte des mouvements ainsi que du jeu de leurs muscles.

Pensée première d'Ananie mourant.
(D'après les *Epistole et Evangelii vulgari* de 1512.)

Le carton de la *Lapidation de saint Étienne* a disparu depuis le XVIe siècle.

Pendant l'intervalle entre l'exécution du croquis de la collection Albertine et celle du carton, la composition a subi de grands changements ; ayons le courage de proclamer qu'ils n'ont pas été des plus heureux. Dans le carton, ou plutôt dans la tapisserie, car la composition n'est plus connue que par celle-ci, l'ordonnance manque de netteté, de pondération, et la scène est tout à fait mal encadrée. Ce ne sont en outre qu'attitudes ultra-dramatiques : bras jetés en l'air ou étendus, on ne sait trop pourquoi. Le saint lui-même, partagé entre la douleur et l'espérance, n'a plus la pose si fervente qu'il avait dans le croquis. Raphaël n'a d'ailleurs conservé que deux des figures tracées sur ce dernier : l'homme debout, levant des deux mains une pierre, pour écraser la tête du saint agenouillé devant lui ; l'homme qui se baisse pour ramasser à son tour un des engins du supplice.

Il me paraît difficile, étant données de telles taches, d'attribuer le carton tout entier à Raphaël ; l'intervention de collaborateurs, probablement Jules Romain, n'y est que trop sensible.

La *Conversion de Saül* forme une paraphrase des plus fidèles du texte des *Actes* (IX, 1-9) : « Cependant Saül, ne respirant toujours que menaces et que carnage contre les disciples du Seigneur, s'adressa au souverain sacrificateur. Et il lui demanda des lettres pour les synagogues de Damas, afin que, s'il trouvait quelques personnes de cette secte, hommes ou femmes, il les amenât

liés à Jérusalem. Et comme il était en chemin et qu'il approchait de Damas, tout d'un coup une lumière venant du ciel resplendit comme un éclair autour de lui. Et étant tombé par terre, il entendit une voix qui lui dit : Saül, Saül, pourquoi me persécutes-tu ? Et il répondit : Qui es-tu, Seigneur ? Et le Seigneur lui dit : Je suis Jésus que tu persécutes ; il te serait dur de regimber contre les aiguillons. Alors, tout tremblant et effrayé, il dit : Seigneur, que veux-tu que je fasse ? Et le Seigneur lui dit : Lève-toi et entre dans la ville, et là on te dira ce qu'il faut que tu fasses. Or les hommes qui faisaient le voyage avec lui s'arrêtèrent tout épouvantés, entendant bien une voix, mais ne voyant personne. Et Saül se leva de terre, et, ayant ouvert les yeux, il ne voyait personne, de sorte qu'ils le conduisirent par la main et le menèrent à Damas, où il fut trois jours sans voir... »

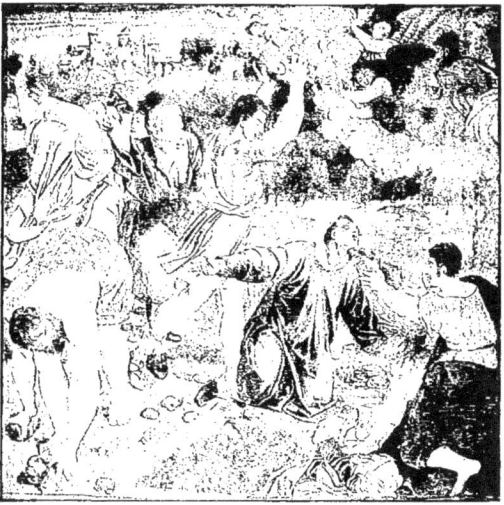

La Lapidation de Saint Étienne. — (D'après la Tapisserie conservée au Vatican.)

Le carton de la *Conversion de Saül* revint en Italie du vivant même de Léon X : il figura, de 1521 à 1528, dans la collection du cardinal Grimani à Venise ; depuis, on en a perdu toute trace.

Une étude pour cette composition se trouve à Haarlem, dans la collection Teyler : c'est une sanguine (en contre-partie) représentant deux cavaliers et le soldat qui fuit en tenant une lance. Ce dessin provient incontestablement de la main de Raphaël, mais révèle un état de fatigue navrant : la monotonie des visages vus de profil, chacun avec la bouche ouverte, le modelé si ressenti, presque si vulgaire, des bras et des mains, étonnent chez un maître dessinateur tel que lui[1].

A-t-on remarqué que dans sa fresque de la chapelle Pauline, représentant le même sujet, Michel-Ange a presque textuellement copié le cheval qui se sauve ? Le mouvement est le même, sauf qu'il a plus de naturel et de vivacité chez Raphaël, plus de raideur chez Michel-Ange. Il ne s'agit — est-il nécessaire de l'ajouter ? — que d'une réminiscence inconsciente, non d'un emprunt direct et voulu (voyez la gravure de la page 16).

La composition suivante, connue sous le titre de *Conversion du proconsul Serge Paul* ou

[1] — Je tiens à exprimer ici mes remerciements à M. Scholten, directeur du musée Teyler, pour l'obligeance avec laquelle il m'a communiqué la photographie de ce dessin.

Élymas frappé de cécité, a sa source dans le chapitre XIII (versets 1-12) : « Ayant ensuite traversé l'île jusqu'à Paphos, ils trouvèrent un certain juif, magicien et faux prophète, nommé Barjésu, qui était avec le proconsul Serge Paul, homme sage et prudent. Celui-ci, ayant fait appeler Barnabas et Saül, désirait entendre la parole de Dieu. Mais Élymas, c'est-à-dire le Magicien, car c'est ce que signifie ce nom, leur résistait, tâchant de détourner le proconsul de la foi. Mais Saül, qui est aussi appelé Paul, étant rempli du Saint-Esprit, ayant les yeux fixés sur lui, lui dit : O homme, rempli de toutes sortes de fraude et de méchanceté, enfant du diable, ennemi de toute justice, ne cesseras-tu point de pervertir les voies du Seigneur qui sont droites ? C'est pourquoi, voici dès

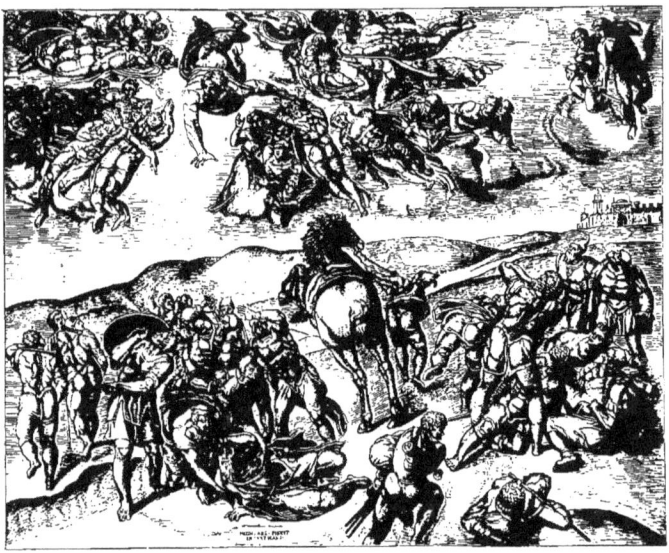

La Conversion de Saül, par Michel-Ange — (Chapelle Pauline, au Palais du Vatican.)

maintenant la main du Seigneur sera sur toi, et tu seras aveugle, sans voir le soleil, jusqu'à un certain temps. Et, à l'instant, l'obscurité et les ténèbres tombèrent sur lui ; et, tournant de tous côtés, il cherchait quelqu'un qui le conduisit par la main. Alors le proconsul, voyant ce qui était arrivé, crut, étant rempli d'admiration pour la doctrine du Seigneur. »

La Bibliothèque de Sa Majesté la Reine, à Windsor, renferme une esquisse à la plume et au bistre, rehaussée de blanc, que M. Ruland considère comme un original, mais qui est trop fatiguée pour que je hasarde une opinion sur son authenticité.

La pensée première du geste de saint Paul se trouve dans la fresque du Carmine, peinte par Filippino Lippi, à ce qu'il semble, d'après les cartons de Masaccio.

Dans le *Sacrifice de Lystra*, Raphaël a mis en œuvre un des épisodes les plus saisissants des

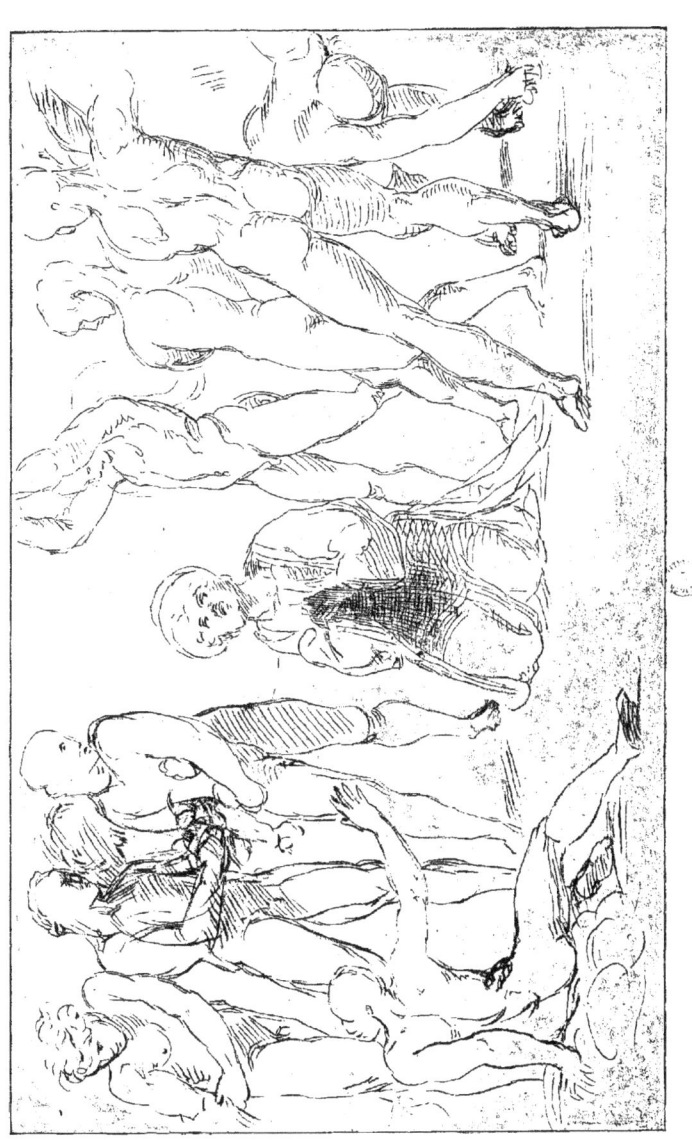

ÉTUDE POUR LA LAPIDATION DE SAINT-ÉTIENNE
Collection Albertine, à Vienne

Actes (xiv, 8-18) : « Il y avait à Lystra un homme impotent de ses jambes qui était assis ; il était perclus dès sa naissance et il n'avait jamais marché. Il entendit parler Paul qui, ayant arrêté les yeux sur lui et voyant qu'il avait la foi pour être guéri, dit à haute voix : Lève-toi et tiens-toi droit sur tes pieds : et il se leva en sautant et il marcha. Et le peuple, ayant vu ce que Paul avait fait, s'écria et dit en langue lycaonienne : Des dieux, ayant pris une forme humaine, sont descendus avec nous. Et ils appelaient Barna- bée Jupiter et Paul Mercure, parce que c'était lui qui portait la parole. Et même le sacrificateur de Jupiter, qui était à l'entrée de leur ville, vint avec des taureaux et des couronnes, et voulait leur sacrifier avec la mul- titude. Mais les apôtres Barnabée et Paul, l'ayant appris, déchirèrent leurs vêtements et se jetèrent au milieu de la foule, en s'écriant : O hommes, pourquoi... »

Le *Sacrifice de Lystra* est,

Spectatrice du Sacrifice de Lystra.
D'après le Carton original de Raphaël.

avec la *Guérison du Paralytique* et le *Saint Paul à l'Aréopage*, le carton où Raphaël a le plus lar- gement mis à contribution les mo- dèles antiques : le victimaire qui lève la hache est textuellement copié sur un bas-relief autrefois conservé à Rome, aujourd'hui exposé au musée des Offices. (Voyez, ci-après, la gravure de la page 18.)

L'illustration du récit de la *Captivité de saint Paul* (connue également sous le titre de *Trem- blement de terre*) offrait le thème le plus brillant pour une mise en scène dramatique, comme l'on en jugera par le texte des *Actes* (xvi, 20-40) : « Le peuple en foule s'éleva contre eux, et les magis- trats, ayant fait déchirer leurs robes, ordonnèrent qu'ils fussent battus de verges. Et après qu'on leur eut donné plusieurs coups, ils les firent mettre en prison, et ils ordonnè- rent au geôlier de les gar- der sûrement. Ayant reçu cet ordre, il les mit au fond de la prison et leur serra les pieds dans des entra- ves. Sur le minuit, Paul et Silas, étant en priè- res, chantaient les louan- ges de Dieu, et les pri- sonniers les entendaient. Et tout d'un coup il se fit un grand tremblement de terre, en sorte que les fondements de la prison en furent ébranlés, et en même temps, toutes les portes furent ouvertes, et les liens de tous les pri- sonniers furent rompus. Alors le geôlier, étant réveillé et voyant les por- tes de la prison ouvertes,

Acolythes du Sacrifice de Lystra. — D'après le Carton original de Raphaël.

tira son épée et allait se tuer, croyant que les prisonniers s'étaient sauvés. Mais Paul lui cria à haute voix : Ne te fais point de mal, nous sommes tous ici... »

Malheureusement les nécessités que nous avons exposées plus haut obligèrent Raphaël à sacrifier cette composition. Il dut se borner à représenter saint Paul priant derrière les bar- reaux, puis le geôlier et un de ses compagnons s'appuyant tout bouleversés contre les parois de la prison, tandis qu'un géant, personnifiant le tremblement de terre, ébranle la montagne.

Le carton de *Saint Paul en prison* a disparu depuis longtemps ; mais l'examen de la tapis-

série conservée au palais du Vatican suffit à prouver que Raphaël y a fait appel au concours d'un élève : Si les figures du fond ont toute l'allure, tout l'élan, qui caractérisent les créations du maître, le géant est une invention malencontreuse, que l'on peut mettre, sans trop de témérité, au compte de Jules Romain : elle forme comme un prélude aux figures de la *Gigantomachie*, que celui-ci devait peindre quelque vingt ans plus tard sur une des voûtes du palais du Té à Mantoue.

Une étude à la plume, pour le géant, fait partie de la collection de Dresde.

La dernière composition, *Saint Paul à l'Aréopage*, forme l'éloquente interprétation de ce récit des *Actes* (xvii, 15-34) : « L'ayant pris, ils le menèrent à l'Aréopage, en lui disant : Pourrions-nous savoir quelle est cette nouvelle doctrine que tu nous annonces ? car nous t'entendons dire certaines choses fort étranges ; nous voudrions donc bien savoir ce que c'est. Or, tous les Athéniens et les étrangers qui demeuraient à Athènes ne s'occupaient qu'à dire et à écouter quelque nouvelle. Alors Paul,

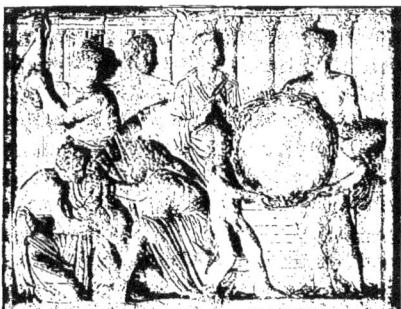

Bas-relief antique imité par Raphaël dans le Sacrifice de Lystra.
(Musée des Offices.)

se tenant au milieu de l'Aréopage, dit : Hommes athéniens, je remarque qu'en toutes choses vous êtes, pour ainsi dire, dévots jusqu'à l'excès... en regardant vos divinités, j'ai trouvé même un autel avec cette inscription : *Au Dieu inconnu*. Celui donc que vous honorez sans le connaître, c'est celui que je vous annonce... » — Une fort belle étude, pour saint Paul et cinq autres personnages, se trouve au musée des Offices. On ignore ce qu'est devenue l'étude, pour la même figure, venue en 1832 à Paris avec la collection Sylvestre. Quant au dessin, beaucoup plus complet, qui fait partie des collections du Louvre (Passavant, n° 191), il n'est pas de la main de Raphaël.

A nous plaçant au point de vue spécial de la tapisserie, la tentative de Raphaël soulève plus d'une critique. Mais, considérée au point de vue plus général de la peinture, les cartons sont et resteront l'éternel honneur de l'art moderne. Il faut nous pénétrer de l'idée que nous avons devant nous une des manifestations les plus généreuses, les plus sublimes, dont puisse s'honorer l'humanité : la candeur, la ferveur, l'extase de saint Étienne au milieu des souffrances, la foi du centenier Corneille ou de l'apôtre Paul, l'abnégation, fixées avec une sincérité, une sûreté, une chaleur, une éloquence incomparables. Regardez toutes ces figures : chacune, parmi les plus effacées, traduit un sentiment, fait entendre une note dans ce vaste concert. Le domaine de la peinture n'offre certainement pas une telle série de passions saisies sur le vif, aussi variées que fortement exprimées. Et aucun de leurs interprètes n'est une abstraction : tous ont vécu ou sont vivants. Quelle inspiration soutenue, quelle puissance d'évocation, n'a-t-il pas fallu pour créer un tel ensemble !

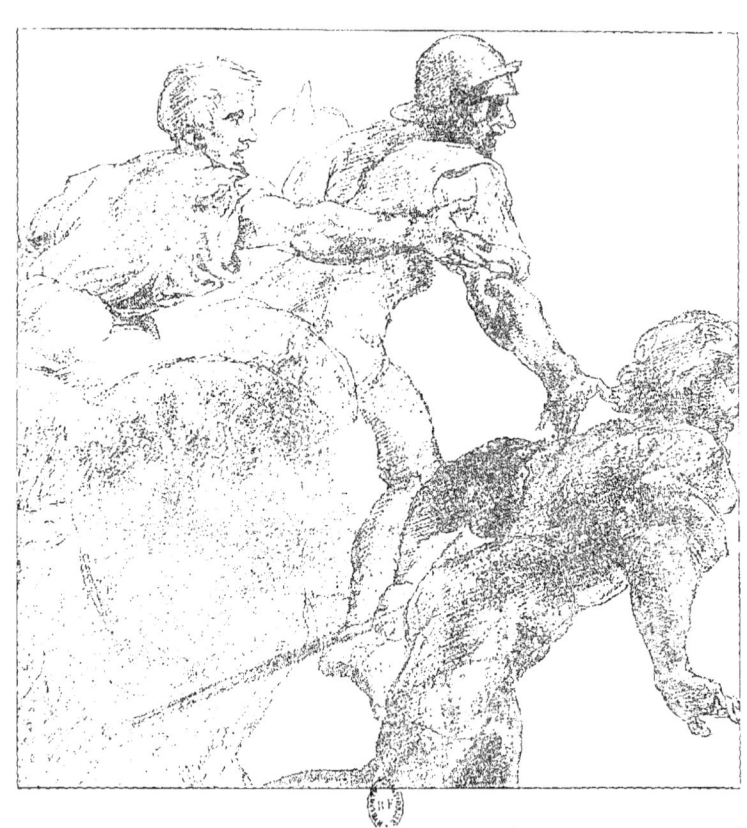

ÉTUDE POUR LA CONVERSION DE SAÜL

Musée Teyler à Haarlem

LA CONVERSION DE SAÜL

D'après la Tapisserie conservée au Vatican

Es contemporains de Raphaël, non moins que la postérité, ont prodigué aux *Actes des Apôtres* tous les témoignages imaginables d'admiration ; les peintres, les dessinateurs, les tapissiers, les ont copiés à l'envi ; les critiques en ont mis en lumière les beautés ; les souverains, François I*er*, Henri VIII, Philippe II, Charles I*er* et Louis XIV, ont tenu à honneur d'en faire figurer des reproductions dans leur palais. En même temps les plus habiles graveurs, Marc-Antonio Raimondi, Agostino Veneziano, Ugo da Carpi, répandaient au loin les reproductions de la *Mort d'Ananie*, du *Châtiment d'Élymas*, du *Saint Paul à l'Aréopage*.

Au XVII*e* siècle, Rubens et Van Dyck ont rendu un éclatant hommage aux *Actes des Apôtres*, l'un en engageant Charles I*er* d'Angleterre à acquérir les cartons, l'autre en composant les bordures destinées à encadrer le chef-d'œuvre. (Voyez les gravures ci-après.)

Le XVIII*e* siècle, malgré sa frivolité, a prodigué les éloges à cette création grandiose entre toutes.

Goethe l'a longuement célébrée dans une lettre de 1787, ainsi que dans ses Mémoires (2*e* partie, livre IX).

Sir Josuah Reynolds, après avoir constaté que personne n'a possédé à un plus haut degré l'invention et que personne n'a eu moins besoin du secours d'autrui que Raphaël, constate que, lorsqu'il composa les cartons des tapisseries, il avait sous les yeux les études faites d'après Masaccio ; il prit à ce maître la figure du saint Paul prêchant à Athènes, celle de saint Paul punissant Élymas, enfin la figure qui, dans la *Prédication de saint Paul*, se trouve parmi les auditeurs, avec la tête enfoncée dans la poitrine et les yeux fermés, comme une personne ensevelie dans de profondes réflexions. Le principal changement apporté aux deux figures de saint Paul consista dans l'addition de la main gauche, qu'on ne voit pas dans l'original. Reynolds ajoute que Raphaël avait pour principe de toujours montrer les deux mains du personnage principal, afin que le spectateur ne pût pas se demander ce que faisait la main que l'on ne voyait pas [1].

Saint Paul visitant Saint Pierre, par Masaccio et Filippino Lippi. — (Église du Carmine à Florence.)

Écoutons à son tour Prudhon : « Je pensai... en voyant les tapisseries de Raphaël (et après avoir vu un grand nombre d'autres tableaux), que l'on ne pouvait rien faire de mieux que de faire une copie d'après l'une d'elles. Ce sont (sic) dans ces admirables tapisseries où brille le plus éminemment le génie divin de ce grand maître. Après son *École d'Athènes*, ce sont

[1]. — *Discours prononcés à l'Académie royale de Peinture de Londres*, tome II, pp. 127-128 ; traduction française, 1787.

ses plus beaux ouvrages, et on pourrait dire les seuls qui l'égalent dans le simple de la composition, comme dans la force des caractères et de l'expression... *Saint Paul prêchant dans l'Aréopage*, tableau qu'on pourrait mettre en parallèle avec son *École d'Athènes*; *Saint Paul et saint Barnabé déchirant leurs vêtements*, parce qu'on voulait leur sacrifier comme à des dieux, autre tableau tout aussi admirable que le précédent; le dixième, *Ananie et Saphira*, expirant dans les convulsions aux pieds de saint Pierre et en présence des autres apôtres, pour lui avoir celé la vérité dans l'argent de la vente de ses biens qu'il venait de lui offrir et dont il avait détourné une partie....: *Saint Paul guérissant un aveugle en* présence d'un consul ou tri-*bun*, ou quelque autre Ro- main en dignité, dont j'i-gnore le nom... *Jésus-Christ* qui *donne les clefs à saint* Pierre; la *Pêche miracu-* leuse; ces quatre tableaux *ne le cèdent en rien aux* deux précédents, et mon-trent dans des beautés diffé- rentes le même degré de sublimité.... (Seul) *Saint* Pierre et saint Jean gué-rissant un *boiteux à la porte* du temple, celui-là où sont des colonnes torses... ne me plait pas infiniment¹. »

Parmi les jugements portés par notre siècle sur les *Actes des Apôtres*, je n'en retiendrai que deux, éma-nant des connaisseurs les plus éminents.

« Ces onze admirables compositions, a écrit le mar-quis Léon de Laborde, res-teront l'éternel enseignement des hommes, tant qu'il pla-nera quelque chose au-des-sus des goûts matériels. parce qu'elles sont la pro-duction la plus grandiose, la plus complète du génie le plus pur, à l'époque la plus brillante de sa carrière, au moment le plus vivace de sa vie, en face d'un rival, dont la force exubérante, la science prétentieuse et le désordre étudiée, lui auraient inspiré, si même ces qualités n'avaient pas été en lui, le calme, l'ordre et la simplicité d'où il tire toute sa grandeur; mais ces compositions res-teront aussi des chefs-d'œuvre, parce qu'elles sont appropriées à leur desti-nation, et c'est là un mérite rare; Raphaël le possédait.

Le Tremblement de Terre (Saint Paul en Prison)
(Tapisserie du Palais du Vatican)

parce qu'il les avait tous². »

Le duc d'Aumale, de son côté, déclare que « les cartons sont, avec les marbres du Parthénon, ce que l'Angleterre possède de plus beau en fait d'art »; il ajoute que, dans l'œuvre de Raphaël, « ils n'ont peut-être de supérieur que les *Stanze* du Vatican³ ».

1. Charles Clément, *Prudhon*; Paris, 1872, pp. 123, 124, 2ᵉ édition.
2. *La Renaissance des Arts à la cour de France*, additions au tome Iᵉʳ, p. 965.
3. *Inventaire de tous les Meubles du cardinal Mazarin*, p. 14.

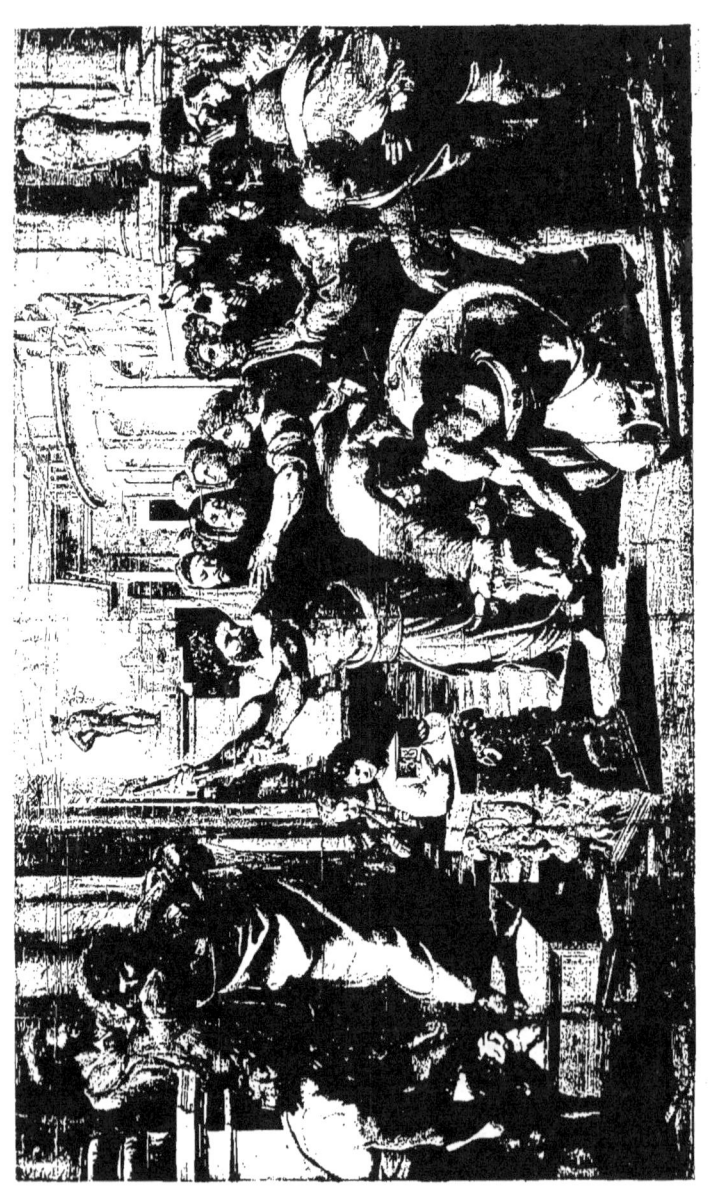

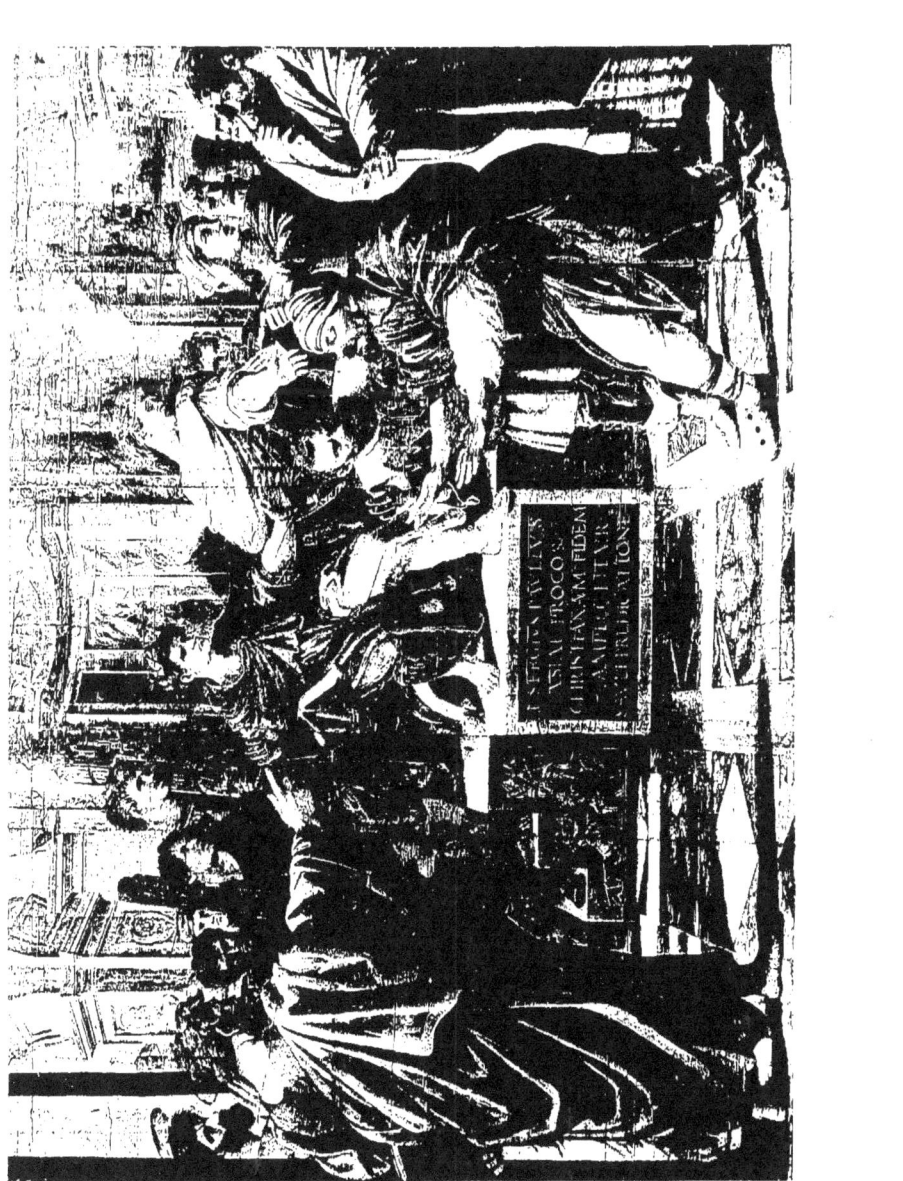

A partir du pontificat de Léon X, les cartons peints de la main de Raphaël et les tapisseries tissées dans les ateliers de Pierre Van Aelst ont eu des destinées distinctes : il est donc naturel que nous retracions à part l'histoire des uns et des autres. Je commencerai, comme de juste, par les cartons.

Il n'est pas impossible que des copies plus ou moins réduites de ces cartons, que l'on savait sacrifiés d'avance, aient été exécutées avant même qu'ils quittassent Rome. Ainsi s'expliquerait comment Ugo da Carpi put livrer à la publicité, dès 1518, sa gravure en clair-obscur de la *Mort d'Ananie*[1].

Un des Auditeurs de Saint Paul à l'Aréopage. — (D'après le Carton de Raphaël.)

Arrivés à Bruxelles, les cartons furent, selon toute vraisemblance, coupés par bandes, de manière à faciliter le travail des hautelisssiers ; sept d'entre eux restèrent pendant tout le xvi siècle dans l'atelier de Pierre Van Aelst et de ses successeurs ; seule, la *Conversion de Saül* revint en Italie, on ignore dans quelles circonstances (Voy. ci-dessus, p. 15). Quant à la *Lapidation de saint Étienne* et au *Saint Paul en prison*, ils disparurent également de bonne heure (la tenture exécutée à Bruxelles pour François Iᵉʳ semble avoir encore compris l'ensemble des dix cartons ; celle qui, de la collection d'Henri VIII d'Angleterre, a fini par entrer au musée de Berlin, n'en comprend plus que neuf).

Selon toute vraisemblance, une ou plusieurs copies des cartons restés à Bruxelles ont été exécutées au début du xviiᵉ siècle. Ainsi s'explique comment les ateliers de haute lisse parisiens ont pu, vers cette époque, traduire sur le métier le chef-d'œuvre de Raphaël.

Je suis tenté de considérer comme une de ces copies anciennes les sept peintures sur toile, en couleurs végétales, qui, achetées en Italie par le comte Jagoulinzinski, furent emportées par lui à Moscou, puis à Saint-Pétersbourg et vendues, en 1815, à la famille Loukhmanoff, qui les possède encore. On a pu admirer au Louvre, il y a quelques années, ces copies qui sont fort belles et que je déclare dignes de tout intérêt.

Un des Auditeurs de Saint Paul à l'Aréopage.
(D'après le Carton de Raphaël.)

Récemment, un auteur russe a cherché à établir que ces peintures sont les originaux peints de la main de Raphaël et que les cartons du South-Kensington-Museum proviennent seulement de la main des élèves[2]. Les principaux arguments sur lesquels il s'appuie sont les différences entre deux des peintures et les cartons de Londres. « Dans la *Mort d'Ananie*, dit-il, on voit sur la toile à gauche du spectateur, en haut, un escalier vide et une fenêtre ; sur le carton de Hampton-Court nous trouvons déjà deux figures sur l'escalier et une troisième à la fenêtre ; la même chose se répète sur les tapisseries du Vatican ; l'escalier et la fenêtre vide ont

1. — Passavant, *le Peintre graveur*, t. VI, p. 207.
2. — Schevyreff, *Notes historiques sur les Cartons de Raphaël* ; Paris, 1891.

déplu à l'artiste, mais tout était déjà bien fini sur la toile. On ne pouvait plus rien y ajouter ni corriger, tandis que sur les cartons les changements pouvaient être facilement exécutés ; la même observation est à faire à propos du fardeau sur les épaules de la femme, lequel est ajouté sur le carton de Hampton-Court, et n'existe pas sur la toile ; la position même de la femme, qui tend les mains aux apôtres, exprime, sur la toile, la prière d'accepter ses dons, et, sur le carton, la fatigue sous le poids : il est donc à présumer avec certitude que ces changements ont été introduits pendant l'exécution des tapisseries... »

On me dispensera de discuter ces arguments ; et ce, pour deux motifs : l'un, que les cartons de Londres ont une possession d'état séculaire ; l'autre, que les peintures aux couleurs végétales de la collection Loukhmanoff ne trahissent nulle part la main de Raphaël, mais bien celle d'un peintre de beaucoup postérieur.

Je n'hésite pas à classer dans la même catégorie les cinq peintures *al sugo d'erba* provenant de Rome et exposées en 1865 à Paris, au Palais de l'Industrie (la *Pêche miraculeuse*, la *Vocation de saint Pierre*, *Élymas frappé de cécité*, la *Conversion de Saül*, *Saint Paul à l'Aréopage*). Ici encore l'auteur de la notice consacrée à ces copies insiste sur les différences qu'elles offrent avec les tapisseries pour insinuer qu'elles pourraient représenter la première idée de Raphaël. Mais le fait seul qu'elles sont dans le même sens que les tapisseries, c'est-à-dire en sens inverse des cartons de Londres, suffit à détruire son argumentation.

Après cette digression, je reprends l'histoire des cartons originaux de Raphaël.

On sait comment Rubens, les ayant vus à Bruxelles, persuada au roi Charles Ier de les racheter. (Plusieurs auteurs font honneur de cette acquisition au duc de Buckingham, qui les aurait payés 10,000 livres sterling en même temps qu'une collection d'ouvrages de Rubens). Le monarque anglais — ce fait est bien établi — ne considéra les cartons que comme des modèles destinés à alimenter la manufacture de tapisseries qu'il avait fondée à Mortlake, et non comme des peintures ayant leur raison d'être par elles-mêmes ; aussi les laissa-t-il coupés en morceaux. Peu de temps après leur arrivée en Angleterre, Francis Cleen, le peintre de Charles Ier et le directeur de la manufacture de Mortlake, les copia à la plume (1640-1646).

En 1662, Charles II vendit les cartons à l'ambassadeur de France (c'était précisément l'époque à laquelle Louis XIV s'occupait d'établir la manufacture des Gobelins), mais ses ministres réussirent à annuler la transaction.

Vers la fin du XVIIe siècle enfin, Guillaume III chargea William Cooke de rassembler les morceaux et de les restaurer. En même temps, il fit construire à Hampton-Court une galerie destinée à recevoir ce merveilleux ensemble, qu'il rendit ainsi à l'admiration de l'Europe. Simon Gribelin en publia de bonnes estampes en 1704, Nicolas Dorigny de meilleures, de 1711 à 1719. Depuis il a été reproduit à l'envi au moyen de la peinture, du dessin, de la gravure [2].

1. — *Peintures al Sugo d'Erba représentant des sujets composés par Raphaël pour les tapisseries de la chapelle Sixtine* ; Paris, 1865. — « Les tapisseries au jus d'herbes ne sont autre chose que des toiles peintes. On choisit pour cela des toiles d'un fil un peu gros, qui ne dissimule pas la couleur, claire et sans empâtement, de manière à laisser apercevoir toute la trame, en sorte qu'à distance on croirait avoir sous les yeux une tapisserie véritable. La couleur est préparée avec le suc de certaines plantes, qui lui donnent à la fois du mordant et de la limpidité. » (Barbier de Montault, *Inventaire descriptif des Tapisseries de haute lisse conservées à Rome*, p. 114.)

2. — On trouvera dans les ouvrages de Passavant et de M. Ruland la liste de ces reproductions. Je me bornerai à ajouter, au cata-

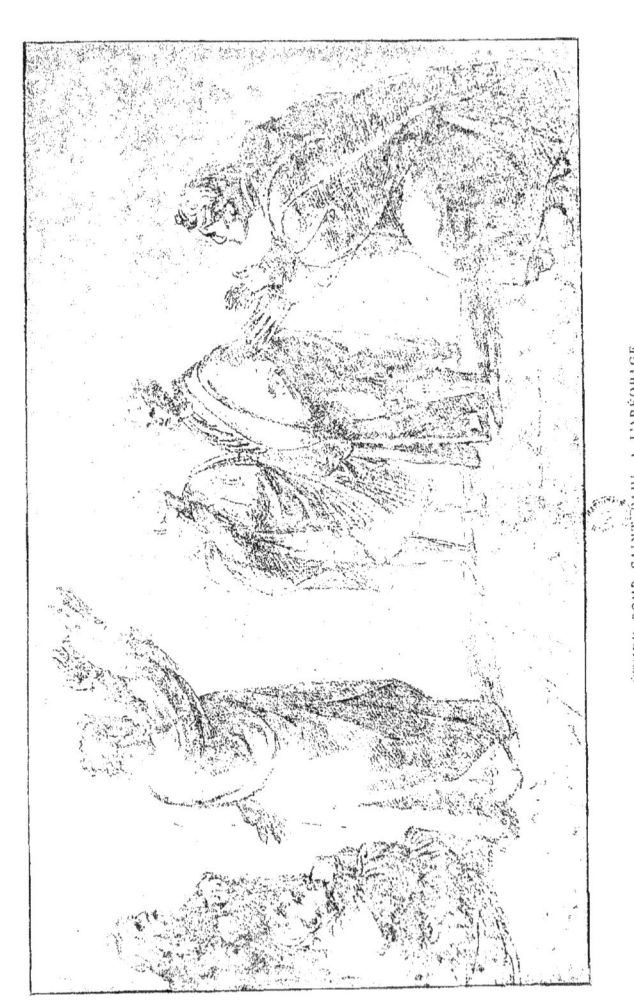

ÉTUDE POUR SAINT PAUL A L'ARÉOPAGE

Musée des Offices à Florence

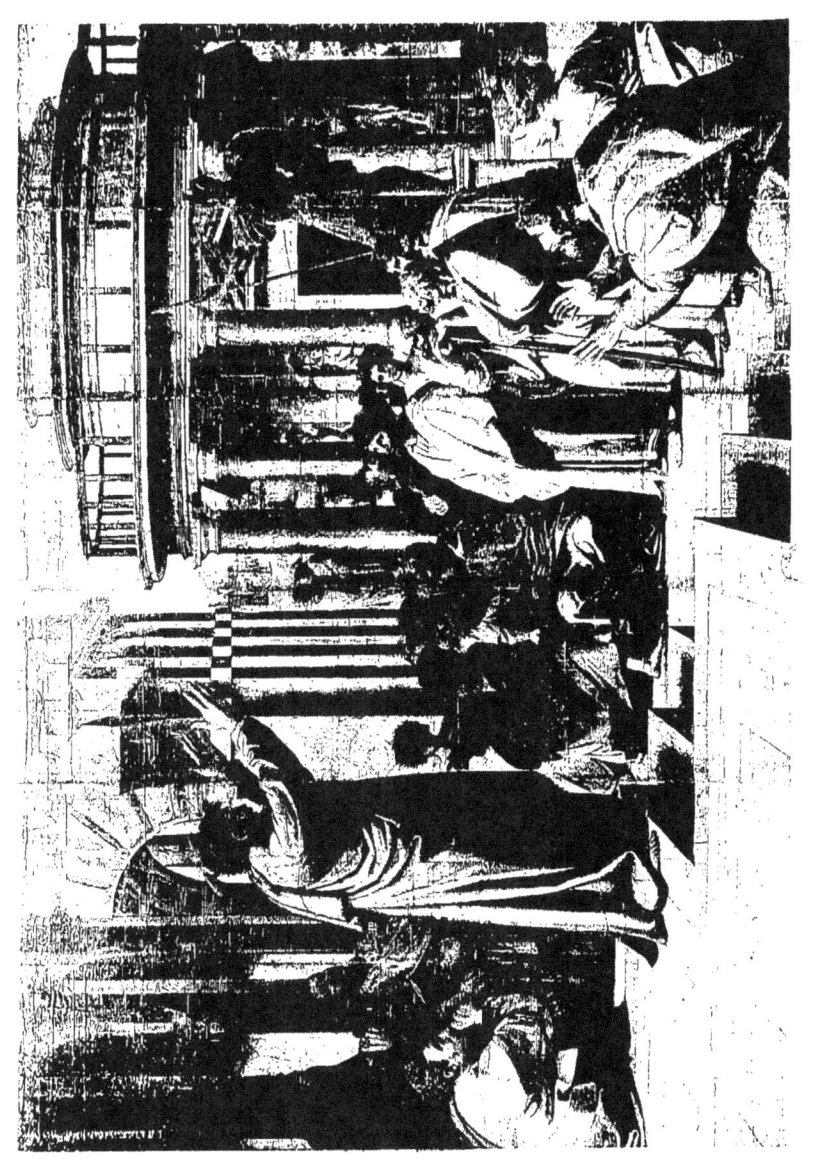

Exposés à Hampton-Court jusqu'en 1760 ou 1764, les cartons furent à ce moment transportés à Buckingham House ; en 1787 ou 1788 ils émigrèrent à Windsor ; en 1814, ils retournèrent à Hampton-Court. En 1865, enfin, ils ont trouvé un nouvel asile au musée de South Kensington.

Une comparaison minutieuse des cartons avec la suite de tapisseries qui figure aujourd'hui au musée de Berlin a établi que les cartons les plus endommagés sont la *Guérison du Paralytique*, la *Mort d'Ananie*, le *Châtiment d'Élymas*, le *Sacrifice de Lystra* [1].

L'HISTOIRE des vicissitudes par lesquelles ont passé les tapisseries de la chapelle Sixtine est aujourd'hui connue dans ses moindres détails [2]. Mises en gage après la mort de Léon X, elles furent enlevées, en partie du moins, en 1527, lors du néfaste sac de Rome, par les farouches hordes du connétable de Bourbon et de Georges de Frondsberg. L'*Élymas frappé de cécité* fut coupé en morceaux (il n'en reste qu'un fragment), la *Conversion de Saül* et le *Saint Paul à l'Aréopage* furent emportés au loin : ils se trouvaient à Venise en 1528. La seconde de ces pièces et la *Pêche miraculeuse* échouèrent, si l'on en croit une note consignée sur un vieil inventaire, à Constantinople, où le connétable de Montmorency les fit racheter, pour les restituer, en 1553, au pape Jules III, après avoir pris soin de faire marquer sur chacune d'elles, à l'aide d'une inscription, la part qu'il avait eue à leur restitution.

Exposées au Vatican ou à la chapelle Sixtine jusqu'à la Révolution française, les tapisseries des *Actes des Apôtres* ne cessèrent de captiver l'admiration des artistes et des amateurs, quoiqu'elles ne traduisissent qu'imparfaitement les cartons originaux et que le temps en eût baissé ou altéré la gamme. De 1664 à 1673, les pensionnaires de l'Académie de France à Rome en copièrent neuf à l'huile, sous la direction de Charles Errard. Ces toiles, données en 1752 à la cathédrale de Meaux, s'y trouvent encore. La dixième pièce, *Saint Paul en prison*, n'a été copiée qu'en 1892 pour la manufacture des Gobelins, qui s'occupe en ce moment de la transporter sur le métier [3].

Vendues aux enchères pendant la Révolution française, en 1798, avec beaucoup d'autres tentures ou meubles provenant du Vatican, les tapisseries des *Actes des Apôtres* furent acquises par une société française et transportées à Paris, où elles figurèrent pendant quelque temps au musée du Louvre, à titre de dépôt provisoire. Rendues à leurs propriétaires, elles firent retour au Saint-Siège en 1808.

A quelques années de là, Grégoire XVI les fit installer dans une galerie située au second étage du Vatican, entre la galerie des Candélabres et la galerie des Cartes géographiques [4].

C'est là qu'elles se trouvent de nos jours encore.

logue dressé par ces savants, la mention des copies de la *Mort d'Ananie*, du *Sacrifice de Lystra* et du *Saint Paul à l'Aréopage*, exécutées par M. Monchablon en 1872-1873 (Musée de l'École des Beaux-Arts), et de la copie des sept cartons exécutée par Paul Baudry. — Voy. en outre Waagen, *Treasures of Art in Great Britain*, t. II, pp. 369 et suiv. — Ruland, *Notes on the Cartoons of Raphaël now in the South Kensington Museum*. Londres, 1867.

1. — Trull, *Raphaël vindicated by a comparison between the original Tapestries (now in London) of Leo X. and the Cartoons at Hampton-Court as repaired by Cooke*; Londres, 1840, pp. 26 et suiv. — Voy. aussi Passavant, t. II, pp. 206-2.
2. — Voy. l'*Histoire de la Tapisserie en Italie*, pp. 21 et suiv.
3. — Gerspach, *Répertoire detaillé des Tapisseries des Gobelins*, pp. 68-69.
4. *Galerie des Tapisseries au Vatican*. Rome, 1846.

 e reviens sur mes pas pour passer en revue les copies des *Actes des Apôtres* exécutées en tapisserie. Comme de raison, je commencerai par les répliques exécutées au XVIe siècle même, et, parmi celles-ci, je m'attacherai en premier lieu aux répliques qui ont pris naissance à Bruxelles ; en d'autres termes à celles qui ont été copiées sur les cartons originaux de Raphaël.

Dès 1534, François Ier acquérait trois pièces, mesurant 73 aunes 1/4 et demie, au prix énorme de 50 écus d'or l'aune[1].

Ces pièces se rattachent très certainement à la suite qui figure dans l'inventaire de Louis XIV sous cette mention : « Une tenture de tapisserie de laine et soye, relevée d'or, dessein de Raphaël, fabrique de Bruxelles, représentant les *Actes des Apostres*, dans une bordure des deux costez et par le bas fonds d'or, remplie de diverses figures énigmatiques et de crotesques, environnée des deux costez d'un jonc ou feston de fleurs qui règne aussy par le hault ; en dix pièces, dont une petitte de trois aunes de hault ; contenant les dix 53 aunes de cours sur 4 aunes de hault ; doublée à plain de toille bleüe[2]. »

Conservée au Garde-Meuble jusqu'à la fin du siècle dernier, cette tenture fut brûlée en 1797 par ordre du ministre de l'Intérieur, afin d'en tirer l'or et l'argent qu'elle contenait. La description qui en fut faite à ce moment ne laisse aucune place au doute : « Une tenture représentant divers sujets des *Actes des Apôtres*, composée de neuf pièces, chacune encadrée d'une bordure analogue, qui produisent ensemble 50 aunes ou 181 pieds 11 pouces 4 lignes de cours, sur 15 pieds 10 pouces 8 lignes de hauteur[3]. »

Henry VIII de son côté possédait un superbe exemplaire tissé d'or, en neuf pièces. Acquis en 1649, pendant la Révolution d'Angleterre, par l'ambassadeur d'Espagne à Londres, don Alonzo de Cardenas, devenu en 1662 la propriété de la maison d'Albe, cet exemplaire fut vendu en 1833 à M. Tupper, consul britannique ; plus tard, il appartint à un marchand de Londres, M. W. Trull, qui lui consacra une notice spéciale. En 1844, enfin, il fut acheté par le roi de Prusse, et exposé d'abord à Monbijou, puis au musée de Berlin, où il se trouve encore de nos jours[4].

Un des exemplaires les plus précieux est celui qui se trouvait autrefois au palais de Mantoue et qui a été transporté en 1886 à Vienne, pour y être incorporé aux collections de la Maison impériale. Son origine a donné lieu à de nombreuses controverses.

D'après Antoldi, la suite aurait été tissée à Mantoue même, dans le faubourg de Saint-

1. — « A Cornelle de Rameline, facteur de Danyel et Anthoine de Bomberg et de Guillaume d'Armoven, pour le paiement de trois pièces de tapisserie des *Actes des Apôtres*, contenant 73 aulnes quart et demy, que ledict seigneur a luy-mesme achactées au pris de 50 escuz d'or soleil l'aulne, à prandre comme dessus 3.668 escuz et trois quarts d'escu, vallent 8254 l. 13 sh. 9 d. » — J. 96., 8., n° 149 (1534). (De Laborde, *les Comptes des Bâtiments du Roi*, t. II, p. 372. — Cf. *La Renaissance des Arts à la cour de France. Additions au tome I*, p. 967.)

2. — Guiffrey, *Inventaire du Mobilier de la Couronne*, t. I, p. 293.

3. — *Mémoires de la Société de l'Histoire de Paris*, t. XIV, 1887, p. 282.

4. — Trull, *Raphael vindicated by a comparison between the original Tapestries (now in London) of Leo X, and the Cartons at Hampton Court, as repaired by Cooke* (Voy. p. 23). — Waagen, *Die Cartons von Raphael in besonderer Beziehung auf die nach denselben gewirkten Teppiche in der Rotonde des Königlichen Museums zu Berlin*, Berlin, 1860.

Georges. Attribuée d'abord à la chapelle de Sainte-Barbe, elle fut exposée plus tard, après avoir été restaurée, dans un des appartements du palais ducal de Mantoue[1].

L'existence, au xvie siècle, d'une manufacture mantouane de tapisseries a été niée catégoriquement par mon regretté ami, le chanoine Braghirolli[2], mais un autre ami, dont le souvenir ne m'est pas moins cher, Antonio Bertolotti[3], a montré que cette opinion était erronée. Nous savons en effet aujourd'hui qu'en 1539 le duc de Mantoue prit à son service Nicolas Karcher de Bruxelles, avec mission de tisser des tapisseries d'après les cartons qui lui seraient fournis. En 1555, le même Karcher travaillait encore à Mantoue, en compagnie de douze ouvriers. Il y mourut en 1562.

Aujourd'hui, aucun doute n'est possible : les neuf pièces qui, du palais de Mantoue, sont entrées dans celui de Vienne (le *Saint Paul en prison* manque), portent toutes, outre les armoiries du cardinal Hercule de Gonzague (✠ 1563)[4], la marque de Bruxelles et un monogramme de tapissier assez compliqué. Elles ont donc incontestablement une origine flamande[5].

Le Garde-Meuble impérial de Vienne possède neuf autres pièces (le *Saint Paul en prison* manque également) exécutées, elles aussi, à Bruxelles au xvie siècle. Cette suite a été acquise en 1804 de la famille Ruffo de Naples par l'empereur François Ier. Chaque pièce porte la marque de Bruxelles et un monogramme composé d'un A et d'un C[6].

L'exemplaire qui fait partie des collections de la couronne d'Espagne a ceci de particulier qu'il reproduit plusieurs des bordures des « Arazzi della scuola vecchia », entre autres la bordure renfermant *Hercule et le Centaure, Hercule et Atlas*. D'après une communication de M. le comte de Valencia de don Juan, cet exemplaire, composé de neuf pièces, tissé de soie et de laine, à Bruxelles,

Bordure composée par Van Dyck pour les Actes des Apôtres. — (D'après les Tapisseries du Garde-Meuble national.)

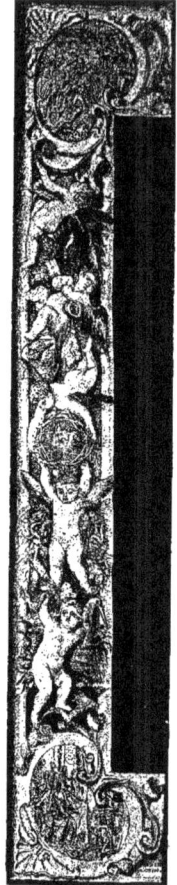

Bordure composée par Van Dyck pour les Actes des Apôtres. — (D'après les Tapisseries du Garde-Meuble national.)

1. — *Guida... nella città di Mantova*, p. 20.
2. — *Sulle Manifatture di Arazzi in Mantova*, pp. 45-47.
3. — *Le Arti minori alla corte di Mantova*, pp. 222-223. Milan, 1889.
4. — Par son testament, en date du 2 mars 1563, le cardinal Hercule de Gonzague léguait à son neveu le duc de Mantoue, pour la décoration de l'église Sainte-Barbe, neuf tapisseries des *Actes des Apôtres* (D'Arco, *Arti ed Artifici di Mantova*, t. I, p. 208).
5. — *Jahrbuch der kunsthistorischen Sammlungen des allerhöchsten Kaiserhauses*, 1884, t. II, pp. 214-215. Il est fâcheux que l'auteur du travail inséré dans ce recueil ait omis de nous donner des détails circonstanciés sur les tapisseries, et notamment sur les bordures.
6. — *Jahrbuch der kunsthistorischen Sammlungen des allerhöchsten Kaiserhauses*, 1884, t. II, pp. 208-209.

au xvɪᵉ siècle, a une hauteur moyenne de 4 mètres 80. Il figure déjà sur les inventaires de Philippe II.

Un second exemplaire, tissé à Bruxelles au xvɪɪᵉ siècle, et comprenant lui aussi neuf pièces, fait partie de la même collection. M. le comte de Valencia veut bien m'apprendre que cette suite, d'une hauteur moyenne de 5 m. 20, est entourée d'une bordure à rubans en spirale. On y a ajouté : *Saint Paul chassé de la Synagogue* et *Saint Paul faisant brûler à Ephèse les livres des païens*. Plusieurs pièces portent la marque du tapissier bruxellois Jean Raes.

Particulièrement précieuses sont les répliques exécutées au xvɪɪᵉ siècle en Angleterre, dans la fabrique de Mortlake : nul doute que Van Dyck, qui se trouvait alors au service de Charles Iᵉʳ, n'ait dirigé l'exécution des bordures destinées à encadrer les chefs-d'œuvre de Raphaël ; le dessin, en effet, est d'une beauté achevée.

Plusieurs des suites fabriquées à Mortlake échouèrent au xvɪɪᵉ siècle à Paris.

Ce fut tout d'abord l'exemplaire, composé de trois pièces seulement, qui appartenait à Mazarin et qui est décrit comme suit dans son inventaire :

« Une autre tenture de tapisserie à la marche fine, de laine et soie, fabrique d'Angleterre, composée de trois pièces représentant quelques *Actes des Apôtres*, à figures naturelles, ayant une frise de termes et festons par les costez, et par le haut des festons seulement, et au milieu un écusson des armes d'Angleterre, la dite tapisserie haute de trois aunes deux tiers, faisant de tour scavoir : Nᵒ 1. Le *Miracle de saint Pierre et saint Jean*, 3 aunes $\frac{1}{3}$; nᵒ 2. La *Prédication de saint Paul*, 4 aunes $\frac{5}{8}$; nᵒ 3. Le *Sacrifice*, 5 aunes $\frac{1}{2}$. « En tout quinze aulnes un tiers, un huictième de tour, doublée de toile blanche[1]. »

Les *Actes des Apôtres* appartenant au surintendant Foucquet semblent également se rattacher à la fabrique de Mortlake. La première suite comprenait une tapisserie de haute lisse représentant: l'*Histoire de Raphaël* en sept pièces ; la seconde « six pièces de tapisseries de haulte lisse rehaussées d'or, ayant deux aulnes demy tiers de cours chascune, sur une aulne et demy quart de hault, ou environ, représentant les *Actes des Apostres*[2]. » Cette suite, estimée 1,500 livres, fut mise à part pour Louis XIV ; ses dimensions ne permettent pas de la confondre avec la précédente.

Louis XIV enfin possédait deux suites, dont l'une pourrait bien être identique aux suites ayant appartenu soit à Foucquet, soit à Mazarin. L'inventaire du mobilier de la Couronne les décrit dans les termes suivants : « Une tenture de tapisserie de haulte lisse, laine et soye, rehaussée d'or, fabrique d'Angleterre, représentant partie des *Actes des Apostres*, dessin de Raphael, dans une bordure où il y a pour ornement une colonne entourée de pampres de vigne et un enfant au bas qui s'efforce de monter pour prendre une grappe de raisin ; à la bordure d'en hault sont des armes couronnées d'un seigneur d'Angleterre, avec l'ordre de la Jarretière : contenant 35 aunes 1/2 de cours sur 3 aunes 1/3 de hault, en sept pièces doublées. — Une tenture de tapisserie de basse lisse, de laine et soye, relevée d'or, fabrique d'Angleterre, dessin de Raphael, représentant les *Actes des*

1. — Duc d'Aumale, *Inventaire de tous les Meubles du Cardinal Mazarin*, p. 129.
2. — Bonnaffé, *le Surintendant Foucquet*, pp. 85, 93, 97. Voy. en outre Boyer de Sainte-Suzanne, *les Tapisseries anglaises*, pp. 63, 64.

Apostres, dans une bordure fond rouge, à cartouches, dans lesquels il y a des camayeux couleur de bronze doré où sont représentées diverses histoires du Nouveau Testament accompagnées d'anges et figures, avec festons de fleurs et de fruits : au milieu de la bordure d'en hault est un ovalle bleu dans un cartouche de grisaille porté par quatre anges, et, au milieu de la bordure d'en bas, une inscription : contenant 23 aunes 1 2, sur 4 aunes 1 3, en quatre pièces[1]. »

Ces deux suites sont parvenues jusqu'à nous : elles font partie des collections du Garde-Meuble national. L'une d'elles semble même s'être accrue chemin faisant, de sorte que réunies elles forment un total de quinze pièces, huit d'un côté, sept de l'autre.

On a également revendiqué pour la fabrique de Mortlake[2] l'exemplaire en six pièces conservé au musée de Dresde, exemplaire qui date, non du XVIe siècle, comme l'a cru Passavant, mais bien du XVIIe, ainsi qu'il est facile de s'en convaincre en examinant les bordures, composées de cartouches, de figures allégoriques, de festons, etc. Ce qui est certain, c'est qu'il a été acquis en Angleterre

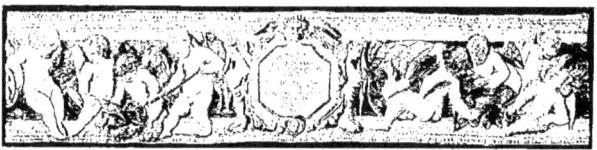

Bordure composée par Van Dyck pour les Actes des Apôtres. (D'après les tapisseries du Garde Meuble national.)

par le cardinal Egon de Fürstenberg, de la collection duquel il est entré dans celle de l'électeur de Saxe.

Les ateliers de Paris, de leur côté, ont mis au jour pendant le XVIIe siècle de nombreuses répliques des *Actes des Apôtres*, et cela longtemps avant l'établissement de la manufacture royale des Gobelins.

Mazarin possédait un exemplaire des *Actes des Apôtres*, tissé à Paris et orné de ses armes, qu'il légua au marquis Mancini[3]. Cet exemplaire est probablement identique à celui qui figurait en 1874 à l'exposition rétrospective de Milan et qui appartient au Garde-Meuble royal de cette ville (la *Pêche miraculeuse*, la *Prédication de saint Paul*, la *Conversion de Sergius* ou *Élymas frappé de cécité*); on voit en effet sur ce dernier les armes du premier ministre de Louis XIV[4].

Les Gobelins, enfin, se sont appliqués, pendant plusieurs générations, à reproduire le chef-d'œuvre de Raphaël.

1. Guiffrey, *Inventaire général du Mobilier de la Couronne*, t. I, pp. 299-300.
2. Hübner, *Catalogue du Musée de Dresde* : 1880, pp. 88-90. Woermann, *Katalog der König. Gemälde Galerie zu Dresden*.
3. *Inventaire de tous les Meubles du cardinal Mazarin*, p. 160. Je suis tenté de croire que cet exemplaire ne fait qu'un avec les deux pièces de tapisserie « de haute lice de laine et soie relevées d'or et d'argent, fabrique de Paris, représentans quelques histoires des *Actes des Apôtres*, avec leurs bordures de festons, de fleurs, et fruits et enfans nuds, ayant de hauteur 3 aulnes $\frac{5}{4}$ de tour, sçavoir : la première, qui représente saint Paul et saint Barnabé déchirant ses habits devant le sacrifice, 8 au. $\frac{5}{4}$; la deuxième, les soldats qui prennent saint Paul prisonnier dans le temple, en présence d'un tribun, 6 $\frac{2}{3}$ (p. 134 du même inventaire). Ces soldats s'emparant de saint Paul me semblent en effet se rapporter à la *Conversion de Sergius*.
4. *Esposizione storica d'Arte industriale* : Milan, 1874, pp. 154, 173, 174.

Une copie des neuf tapisseries a été exécutée au xvii° siècle, sous la direction de Le Brun, par Laurent, Le Febvre et Jans.

Une autre copie de six des pièces a été exécutée dans le même établissement, d'après les copies de la cathédrale de Meaux, de 1832 à 1849.

Tout récemment, on a exécuté aux Gobelins la *Conversion de saint Paul* et *Saint Paul en prison*.

Plusieurs autres tapisseries exécutées dans la même manufacture se trouvent aujourd'hui au Vatican. M*gr* Barbier de Montault cite, parmi elles, la *Vocation de saint Pierre* et le *Sacrifice de Lystra*. Ces tapisseries, ajoute-t-il, ont été imitées de celles qui ornent le palais pontifical [1].

L'Italie a possédé ou possède encore de nombreuses répliques en tapisserie des *Actes des Apôtres*. On cite celles de la cathédrale de Lorète (sept pièces), de la collection Melzi, à Milan (sept pièces), etc.

1. — *Inventaire descriptif des Tapisseries de haute lisse conservées à Rome.* — Arras, 1879, p. 111.

Armes pontificales de Léon X.

Les Parques Les Saisons Les Vertus théologales

BORDURES DES ACTES DES APOTRES

BORDURES
DES ACTES DES APOTRES
D'après les Gravures
de Volpato et d'Ottaviani.

Hercule et Atlas

Les Heures

La Révolution de 1494 et le Pillage du Palais des Médicis.
Bordure des Actes des Apôtres. (D'après la Gravure de Sante Bartoli.)

LES BORDURES DES ACTES DES APOTRES

Les *Actes des Apôtres* ont des bordures qui méritent une étude à part: elles contiennent, à côté de scènes intéressantes empruntées à la biographie du cardinal Jean de Médicis, avant son élévation au pontificat, une série de motifs décoratifs, d'une beauté incomparable.

Par ce temps de disette intellectuelle, que de modèles admirables n'offrent-elles pas aux industries d'art modernes; de quelle richesse d'invention et de quelle science de combinaisons ne témoignent-elles pas!

Nous en sommes réduits, pour l'histoire de la composition des bordures, au témoignage de Vasari, qui affirme que Francesco Penni, surnommé « il Fattore », se rendit utile à Raphaël « en dessinant une grande partie des cartons des tapisseries de la chapelle du Pape et du consistoire, et principalement les bordures ». Mais la simple inspection des tapisseries suffit à nous apprendre que Raphaël a esquissé de sa main au moins deux des bordures verticales: les *Parques*, et les *Saisons*, probablement aussi les *Heures*, et *Hercule portant le Globe terrestre*.

Les bordures se composent de deux groupes bien distincts et quant aux sujets et quant au style: les bordures verticales[1], d'un caractère purement décoratif; les bordures horizontales[2], qui se

Portrait de G. F. Penni.
D'après la Gravure publiée par Vasari.

[1] Cinq de ces bordures ont été reproduites dans les *Loggie di Rafaele nel Vaticano*, dessinées par Savorelli et Camporesi, gravées par Volpato et Ottaviani (Rome, 1782). Nous les avons fait à notre tour reproduire par la photogravure.

[2] Les bordures horizontales ont été reproduites, à l'exception des *Scènes de la vie de saint Paul*, dans un recueil gravé par Pietro Sante Bartoli et dédié au grand-duc Léopold de Médicis. Voici le titre et la dédicace de ce recueil, que j'ai fait également reproduire par la photogravure: « Serenis. Principi Leopoldo Medicis Leonis X admirandæ virtutis Imagines, ab Hetruriæ legatione ad Pontificatum, a Raphaele Urbinate, ad vivum, et ad miraculum expressas, in aulæis vaticanis, textili monochromate elaboratas, tibi dico, serenissime Princeps, mais typis adumbratas, ut quæ veteres gentis tuæ sunt imagines, et monumenta

déroulent sous la tapisserie et qui illustrent différents épisodes de la vie du cardinal Jean de Médicis et de la vie de l'apôtre saint Paul. Ajoutons que plusieurs des tapisseries n'ont jamais été accompagnées de bordures, et cela en raison de l'inégalité des surfaces qu'elles avaient pour mission de recouvrir sur les parois de la chapelle Sixtine.

Je suivrai, dans la description de ces cadres, les plus riches que jamais tentures aient reçus, et les dignes pendants des fresques ou des stucs des Loges du Vatican, l'ordre même des sujets principaux qu'elles servent à compléter.

La *Pêche miraculeuse* a pour bordure verticale un panneau composé de figures assises ou debout, d'oiseaux, de grotesques, de rinceaux, de banderoles d'un caractère passablement banal. Dans le haut, comme sur toutes les bordures verticales, les armoiries de Léon X : l'écu des Médicis, surmonté de la tiare et des clefs. La partie inférieure a été coupée en 1527, lors du sac de Rome, et remplacée par une inscription rappelant qu'en 1553 le connétable de Montmorency rendit une partie de cette suite au pape Jules III. La bordure inférieure représente l'entrée du cardinal Jean de Médicis à Rome, après la mort de Jules II, et son élection comme pape.

Un Panneau des Loges de Raphaël au Palais du Vatican.

Pour la *Vocation de saint Pierre*, Raphaël a pris soin de dessiner lui-même les deux bor-

gloriosissimi Pontificis, divinitus ad rerum culmen erecti, ne vi Nominis tui fulgore in lucem publicam eniteant. Petrus Sanctes Bartolus ex fimbiis Auleorum Leonis X stylo obsequente delineavit aqua incidit Romæ. Jo. Jacobi de Rubeis formis. Romæ ad Templ : Pacis. cum Privil. sum. Pont. » (14 planches en largeur.) Les *Scènes de la Vie de Saint Paul* sont publiées ici pour la première fois, d'après les photographies de MM. Alinari.

dures verticales : les *Parques* et les *Saisons*, compositions d'une grâce et d'un naturel indicibles. La bordure horizontale représente la fuite du cardinal de Médicis, après la révolution de 1494, et le pillage du palais de ses ancêtres.

La *Guérison du Paralytique* n'a pas de bordure verticale. La bordure horizontale est consacrée à l'illustration de deux épisodes, qui ne sont pas précisément glorieux pour le cardinal de Médicis : sa captivité à la suite de la bataille de Ravenne et son évasion.

La bordure verticale de la *Mort d'Ananie*, les *Vertus théologales*, ne se rattache certainement pas à Raphaël. Le carton a pour auteur un de ses élèves, celui peut-être qui a dessiné la *Présentation au temple*, pour la suite de tapisseries connue sous le titre de « Arazzi della scuola nuova » (Scènes de la vie du Christ). Quant à la bordure horizontale, elle montre le gonfalonier Ridolfi

Étude pour l'Entrée de Jean de Médicis à Florence. — (Musée des Offices.)

haranguant les Florentins, puis le cardinal de Médicis faisant son entrée à Florence en 1512.

La *Lapidation de saint Étienne* n'a pas de bordure verticale. La bordure horizontale représente le cardinal de Médicis faisant son entrée à Florence en 1492, comme légat du pape. Un assez grand nombre d'études préparatoires pour cette composition sont parvenues jusqu'à nous ; mais elles montrent toutes une main hésitante et faible. Un dessin à la plume, lavé au bistre et rehaussé de blanc, du cabinet de Vivant Denon (t. II, pl. 90), gravé par Landon (pl. 189), nous offre la première pensée. La composition diffère sensiblement de celle de la tapisserie. On y voit, aux deux extré-

Le Retour du Cardinal Jean de Médicis à Florence en 1512. L'Élection du Gonfalonier Ridolfi. (Bordure des Actes des Apôtres.)

mités, deux divinités fluviales (le Tibre et l'Arno), et en outre une jeune femme qui accueille l'arrivant. Denon se trompe en affirmant que cette composition est du nombre de celles qui ont été peintes au Vatican. Il ajoute qu'elle a été gravée. Ce dessin se trouve aujourd'hui à l'Université d'Oxford (Fisher, pl. XXVI ; Weigel, n° 7116-7121). Un autre dessin, conservé à l'Albertine de Vienne (Scuola romana, n° 276), est considéré par M. Wickhoff comme la copie d'un dessin de Peruzzi. Des répliques se trouvent au Musée des Offices et au musée de Darmstadt.

La *Conversion de Saül* n'a pas de bordure verticale. La bordure horizontale a pour thème le Sac de Prato (1512), et la protection accordée aux habitants de cette ville par le cardinal Jean de Médicis.

La tenture qui représente *Élymas frappé de cécité* ayant été mutilée en 1527, lors du sac de

Rome, nous ignorons quels étaient les motifs contenus dans ses bordures soit verticales, soit horizontales.

Avec le *Sacrifice de Lystra* reparaît la bordure verticale à grotesques, dans le genre de celle de la *Pêche miraculeuse*, mais d'un agencement plus heureux, avec des motifs plus élégants et plus spirituels. La bordure horizontale représente, d'après Passavant, saint Jean quittant la ville d'Antioche, saint Paul au milieu de six chrétiens et le même saint enseignant dans une synagogue (*Actes*, chap. XIII, XIV). Entre ces scènes, deux lions, avec la bague et les trois plumes des Médicis.

En abordant l'histoire de saint Paul, le dessinateur des bordures, au lieu de continuer le récit des faits et gestes de Jean de Médicis, devenu le pape Léon X, s'attache tout à coup à des épisodes tirés de la vie de l'apôtre des gentils. A vrai dire, ce choix était plus judicieux, plus logique, en ce que les sujets représentés dans les bordures se trouvaient désormais en harmonie avec la composition principale. Mais, du moment où l'on avait commencé dans une donnée, fût-elle erronée, il fallait la poursuivre jusqu'au bout. J'ajouterai que ces illustrations d'un thème religieux n'offrent pas le piquant des scènes empruntées à l'histoire contemporaine, tels que le *Pillage du Palais des Médicis* ou la *Bataille de Ravenne*.

Le Sac de Prato. — Complément de la Bordure de la Conversion de Saül.
(D'après la gravure de Santo Bartoli.)

La tenture représentant *Saint Paul en prison* n'a pas de bordure verticale. Quant à la bordure horizontale, composée de deux figures (un personnage assis et devant lui un autre à genoux), elle se rapporte à la *Conversion de Saül*, et complète le *Sac de Prato*.

La *Prédication de saint Paul à l'Aréopage* est encadrée par deux bordures verticales ; l'une, qui représente une *Renommée* et deux des *Travaux d'Hercule* (Hercule portant le globe terrestre à la place d'Atlas); l'autre, les *Heures du Jour et de la Nuit*. Ces deux compositions appellent quelques explications : lors du sac de Rome, la partie inférieure de la première bordure fut coupée ; elle fut remplacée en 1553 par un ange tenant l'écu du connétable de Montmorency, qui avait restitué la tenture au pape Jules III, et par une inscription rappelant cette restitution. J'ai pu établir, en rapprochant cette bordure de celle des exemplaires correspondants conservés à Madrid et à Vienne, que la partie manquante était consacrée à la Lutte d'Hercule avec un Centaure[1]. Quant à l'ange que l'on voit actuellement sur la tapisserie du Vatican, il est incontestablement d'origine française : c'est le connétable de Montmorency qui en a fait dessiner le carton et qui l'a fait ajouter à la tapisserie par un artiste à son service.

Les *Travaux d'Hercule*, de même que les *Heures du Jour et de la Nuit*, qui leur font pendant, offrent une telle vivacité de composition et une telle pureté de lignes que l'on peut, sans témérité, en attribuer le dessin à Raphaël lui-même.

La bordure horizontale de la *Prédication de saint Paul* représente, d'après Passavant,

1. — *Tapisseries, Broderies et Dentelles*, pp. 23-25.

Grotesques. Les Parques. Les Saisons. Les Vertus théologales.

BORDURES VERTICALES DES ACTES DES APOTRES

D'après les Tapisseries du Vatican

Grotesques. — Les Travaux d'Hercule. Musée du Vatican. — Les Travaux d'Hercule. Palais de Madrid. — Les Heures.

BORDURES VERTICALES DES ACTES DES APOTRES

D'après les Tapisseries du Vatican

Le Pillage du Palais des Médicis et la Fuite du Cardinal Jean de Médicis.

La Bataille de Ravenne. — L'Évasion du Cardinal Jean de Médicis.

Le Sac de Prato. — Protection accordée aux Habitants par le Cardinal Jean de Médicis.

L'Entrée du Cardinal Jean de Médicis à Rome. — Son Élection comme Pape.

Scènes de la Vie de Saint Paul.

BORDURES HORIZONTALES DES ACTES DES APOTRES

D'après les Tapisseries du Vatican

les scènes suivantes : I, Saint Paul exerçant le métier de tisserand (*Actes*, chap. XVIII, 3) ; II, Saint Paul à Corinthe, tourné en dérision par les Juifs (*Actes*, ch. XVII, 6) ; III, Saint Paul imposant les mains aux nouveaux chrétiens de Corinthe (*Actes*, ch. XVIII, 8) ; IV, Saint Paul devant le tribunal de Gallion (*Actes*, ch. XVIII, 12).

Les cartons des bordures ont été encore plus mal partagés que les cartons des scènes principales : ceux des bordures horizontales semblent avoir été dispersés ou détruits les premiers ;

Scènes de l'Histoire de Saint Paul. — Bordure des Actes des Apôtres.

on n'en connaît aucune reproduction ancienne en tapisserie. Ceux des bordures verticales, après avoir été utilisés, mais en partie seulement, pour l'une des deux suites des *Actes des Apôtres* conservées à Madrid et pour la suite qui, de Mantoue, a été transportée à Vienne, puis, dans une proportion encore plus restreinte, pour les *Fêtes d'Henri II*, conservées au musée des Tapisseries de Florence, disparurent à leur tour. On trouvera dans les *Tapisseries, Broderies et Dentelles* publiées à la Librairie de l'Art (pp. 25-26) la liste de quelques autres répétitions d'importance moindre.

La Fuite du Cardinal Jean de Médicis. — Complément de la Bordure de la Vocation de Saint Pierre. — (D'après la gravure de Santé Bartoli.)

La Bataille de Ravenne. — L'Évasion du Cardinal de Médicis Bordure des Actes des Apôtres. — (D'après la Gravure de Sante Bartoli.)

LE COURONNEMENT DE LA VIERGE

ÉNÉRALEMENT l'on rattache aux tapisseries de la « Scuola vecchia », c'est-à-dire aux *Actes des Apôtres*, le *Couronnement de la Vierge*, conservé au Vatican dans les appartements particuliers du Pape [1]. Mais, si la composition de cette tenture procède d'une esquisse de Raphaël et offre des traits se rapportant à Léon X, il résulte, par contre, du témoignage des documents anciens, que jamais elle n'a fait partie de la série de la « Scuola vecchia ». Exécutée dans les Flandres, longtemps après la mort de Léon X et de son peintre favori, elle n'est entrée au Vatican que sous le pontificat de Paul III, à qui elle fut offerte par le cardinal de Liège, Everard de la Marck (1537).

Dans l'intervalle entre l'exécution de l'esquisse de l'Université d'Oxford et l'achèvement du carton, la composition a subi des modifications profondes, qui ne sont peut-être pas imputables à Raphaël. Un dessin de la Bibliothèque ambrosienne à Milan, conforme à la gravure du maître au dé, nous montre les saints réduits au nombre de deux : à gauche saint Jean-Baptiste, à droite saint Jérôme avec son lion ; saint Pierre et saint Paul ont disparu. Par contre, quatre anges sont venus compléter la scène : deux sont debout au premier plan ; deux autres, placés au fond, écartent les rideaux qui encadrent le trône de la Vierge. Malgré la légende tracée sur la gravure (*Coronatio beatæ Mariæ Virginis. Ra. in.*), il est probable que le remaniement de la composition, telle qu'elle paraît dans le dessin de Milan, dans la gravure du maître au dé, et dans la tapisserie, est dû, non à Raphaël, mais à un de ses élèves. Le dessin d'ailleurs diffère lui-même de la tapisserie : le Christ n'y tient pas le sceptre de la main gauche ; le Père éternel et les chérubins manquent encore [2].

Au Louvre, parmi les dessins non exposés, faussement attribués à Raphaël, figure un *Cou-

1. — Paliard, *le Couronnement de la Sainte Vierge*. — *Histoire de la Tapisserie en Italie*, pp. 23-24. — *Raphaël, sa vie, son œuvre et son temps*, pp. 493-494.
2. — Paliard, *le Couronnement de la Sainte Vierge*, p. 7.

LE COURONNEMENT DE LA VIERGE

D'après un Dessin de l'École de Raphaël. — *Bibliothèque Ambrosienne, à Milan*

LE COURONNEMENT DE LA VIERGE

Université d'Oxford

ronnement de la Vierge, qui diffère sensiblement de celui de l'Université d'Oxford : on y voit, au premier plan, à gauche, saint Jérôme à genoux ; au second plan, saint Jean-Baptiste et saint Pierre ; à droite, au premier plan, saint François d'Assise à genoux ; au second, saint Paul et un saint portant la barbe longue.

La tapisserie du Vatican mesure 3^m,55 de haut, 2^m,93 de large, non compris les bordures (largeur 0^m,30), qui sont ornées de fleurs, de fruits, d'oiseaux, de sirènes et de génies de petites dimensions, diversement colorés, et s'enlevant sur un fond d'or[1].

[1]. — Je crois intéressant de publier ici quelques notes, tant sur Pierre Van Aelst, le tapissier attitré de Léon X, et de Clément VII, que sur celles des tapisseries du Vatican qui furent mutilées en 1527, lors du sac de Rome. Je dois les premières à mon regretté ami Alexandre Pinchart ; quant aux secondes, elles sont empruntées aux inventaires du Garde-Meuble pontifical.

Mai 1497. « A Pierre d'Enghien, marchand tappissier, demeurant à Bruxelles, la somme de xxiii libvres vii sols iii deniers, pour une chambre tappisserie à personnes de *Bergiers* et *Bergières* et une salette à personnaiges de *Bosquillons* qu'il a vendu à Monseigneur (Philippe le Beau) pour s'en servir à son très noble plaisir… », etc., etc. — Juin 1504. « A Pierre d'Enghien, dit d'Alost, tapissier de Monseigneur, xiii libvres vii sols iii deniers pour v fins tapis velus de Turquie, que Monseigneur avait fait prendre et acheter de lui à son retour de son voiage d'Espaigne… », etc., etc. — En 1521, Pierre Van Aelst est qualifié de valet de chambre et tapissier de Monseigneur. — En 1521 enfin, « Pieter Van Alst, tappissier résidant à Bruxelles », touche la somme de cxi. livres de xl. gros de Flandres, la livre, payement de huyt banequiers de tappisserie faite, toute en verdure, contenant ensemble la quantité de iiii^c xvi aulnes au pris de xxx solz de ii gros, dicte monnoie chascune aulne »

« Uno pannetto d'oro et seta con figura di nostra donna et tre maggi, fù mandato da un vescovo di regno di Napoli molto stracciato » Inv. de 1544). — « Panno uno grande vecchio, con istoria della *Passione*, ritrovato nella chiesa de Hostia, el quale panno fù robato al tempo del sacco di Roma » (Inv. de 1550). — « Un freggio di panno d'oro con l'arme di papa Leone, restituto in foreria da mons^r mastro di camera, disse messer Lodovico rubato al tempo del sacco. » Inventaire de 1555.)

Devise de Léon X. (Peinture de Raphaël.)

Le Sac de Prato. — Protection accordée aux Habitants par le Cardinal de Médicis. — Bordure des Actes des Apôtres.
(D'après la Gravure de Sante Bartoli.)

LES SCÈNES DE LA VIE DU CHRIST

(Arazzi della Scuola nuova)

LA suite des *Actes des Apôtres* se développe une tenture à laquelle les deux noms de Léon X et de Raphaël ont été longtemps accolés, mais qui, au témoignage de documents dignes de toute foi, a une origine absolument distincte : je veux parler des *Scènes de la Vie du Christ* ou « Arazzi della Scuola nuova », ou encore tapisseries du Consistoire.

Renonçant à développer ici par le menu les arguments que j'ai exposés ailleurs[1], je me bornerai à constater que ces tapisseries n'ont point pour base, comme les *Actes des Apôtres*, des cartons dessinés par Raphaël et qu'elles ne constituent pas un don de François Iᵉʳ à Léon X. Selon toute vraisemblance, elles ont été commandées par ce pape même, qui fit charger, le 27 juin 1520, Pierre Van Aelst d'exécuter, dans un délai de trois ans, une vaste tenture (de plus de 5 mètres de haut, sur plus de 60 mètres de cours), tissée d'or. La rémunération était fixée à 5,600 ducats d'or (plus de 200,000 francs de notre monnaie), non compris le prix de

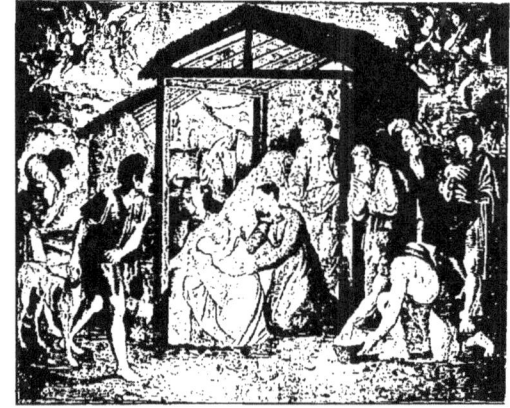

L'Adoration des Bergers. — Tapisserie du Musée du Vatican.

l'or filé, qui montait à la somme énorme de 14,000 ducats. Le travail toutefois traîna en lon-

[1]. *Histoire de la Tapisserie en Italie*, pp. 24-25.

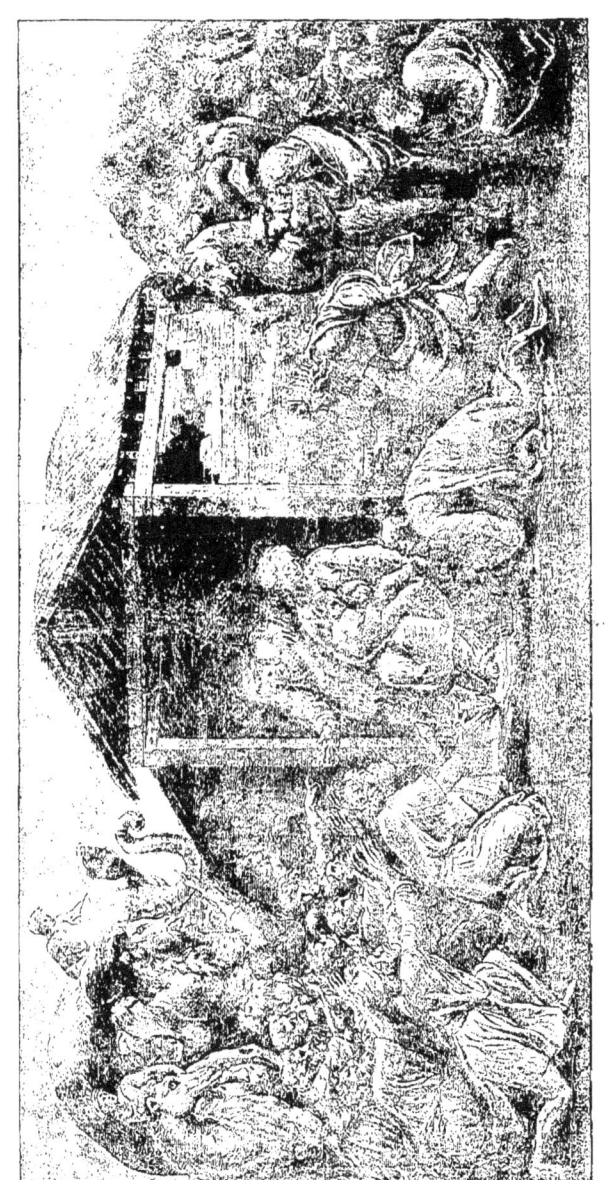

ÉTUDE POUR L'ADORATION DES MAGES

Attribuée à Raphaël. — *Musée du Prince de Hohenzollern, à Sigmaringen*

gueur : la mort de Léon X, puis l'hostilité témoignée aux arts par son successeur Adrien VI, le

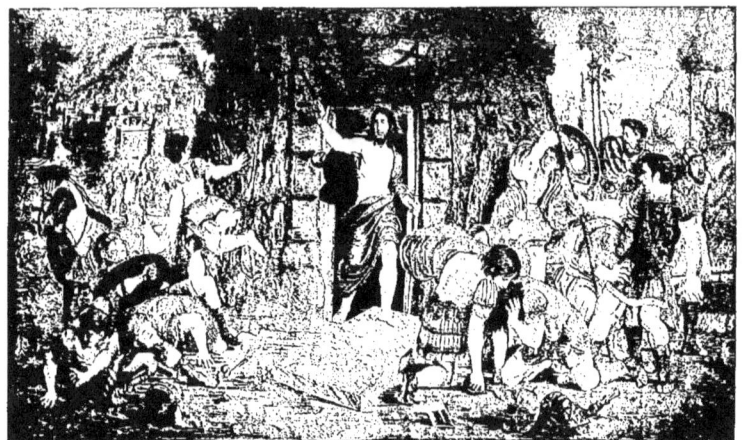

La Résurrection. — (Tapisserie du Musée du Vatican.)

firent probablement suspendre. Lorsque Clément VII monta sur le trône de saint Pierre, un de ses premiers soins fut de reprendre, en le modifiant, le traité conclu avec Van Aelst. Au mois d'oc-

L'Adoration des Mages. — (Tapisserie du Musée du Vatican.)

tobre 1524, il chargea ses mandataires de payer à celui-ci 12,050 ducats d'or, pour solde de

20,750 ducats formant le prix de douze tapisseries tissées d'or et de soie, lesquelles tapisseries devaient être — retenons cette clause — de la même qualité et de la même perfection que l'*Histoire des apôtres Pierre et Paul*. Comme terme de livraison, on fixa un délai de dix-huit mois après le versement des 12,050 ducats. Le 16 février 1525, Van Aelst fournit les cautions nécessaires. Le 18 juin 1526, il reçut un acompte de 7,400 ducats. Ce ne fut que le 14 juin 1531 toutefois qu'eut lieu, à Rome, l'examen des tapisseries par deux brodeurs, remplissant les fonctions d'experts, à savoir maître Angelus de Farfengo de Crémone, et maître Johannes Lengles de Calais. Ceux-ci déclarèrent que la tenture de la *Nativité du Christ*, récemment livrée par Aelst au pape, était bien et loyalement travaillée, qu'elle était supérieure à la tenture de saint Pierre et de saint Paul exécutée par le même Van Aelst et livrée au pape Léon X, enfin plus riche d'or et de soie [1].

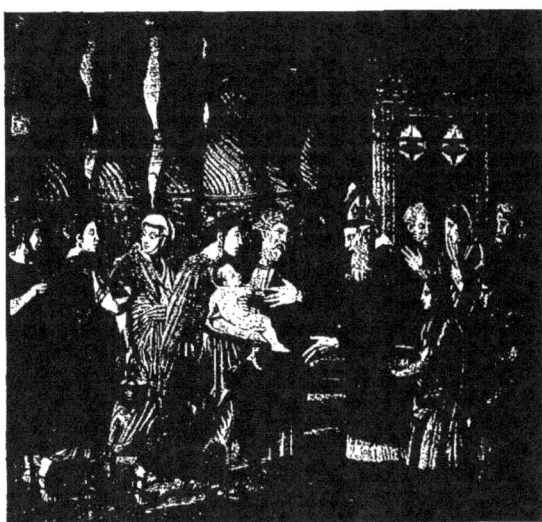

La Circoncision. — (Tapisserie du Musée du Vatican.)

Si l'une ou l'autre figure des *Scènes de la Vie du Christ*, peut-être même, dans l'*Adoration des Mages*, le groupe de gauche tout entier, peut se rattacher à Raphaël, il est certain que l'ensemble de la tenture révèle une inspiration et une facture bien différentes : une simple comparaison avec les *Actes des Apôtres* suffit à cet égard pour faire une pleine lumière ; partout se manifeste l'intervention d'élèves, artistes plus ou moins médiocres, auxquels ont probablement été adjoints quelques Flamands [2]. Au témoignage d'un auteur du XVI° siècle, Francesco da Olanda, ce fut Tommaso Vincidor de Bologne qui enlumina les cartons

1. Les documents auxquels j'emprunte ces renseignements sont publiés dans mes *Historiens et Critiques de Raphaël*, pp. 139-144.

L'inventaire du Garde-Meuble pontifical rédigé en 1544 enregistre dans les termes suivants les *Scènes de la Vie du Christ* : « Panni nuovi Cle (mente) VII. — Panno uno d'oro et seta, con l'*Historia della Natività*, de ale 82. — Panno uno simile, della *Circumcisione*, de ale (sic) 72. — Panno uno simile delli *Tre Rè*, de ale 114. — Panno uno simile dell' *Innocenti*, de ale 37. — Panno simile de' medesimi, di ale 42. — Panno simile de' medesimi, de ale 48. — Panno d'oro et seta della *Resurrettione*, di ale 114. — Panno simile del *Descenso al Limbo*, di ale 42. — Panno simile dell' *Andare in Emaus*, di ale 48. — Panno simile della *Ascensione*, de ale 72. — Panno simile dello *Spirito santo*, di ale 79. » (Archives d'État de Rome.)

2. — « On lit sur le col de l'habit d'une des figures à droite : Pensse à la fin. Ces mots, dont l'orthographe française n'est pas la même que de nos jours, paraissent avoir rapport à la figure debout, qui est plus en avant, car elle semble plongée plus que l'autre dans une profonde méditation. » (*Musée du Vatican : Description de la Galerie des Tapisseries*.)

LES SCÈNES DE LA VIE DU CHRIST 39

(nous savons en effet que Vincidor se rendit au mois de mai 1520 dans les Flandres avec une mission de Léon X). Francesco da Olanda ajoute que son père, Antoine de Hollande, prit également part au travail ; mais sur ce point, son témoignage, fort confus, ne semble pas mériter une pleine créance. Quoi qu'il en soit, on trouvera plus loin, dans la discussion à laquelle nous avons soumis plusieurs des pièces composant la tenture, les preuves palpables de la médiocrité des

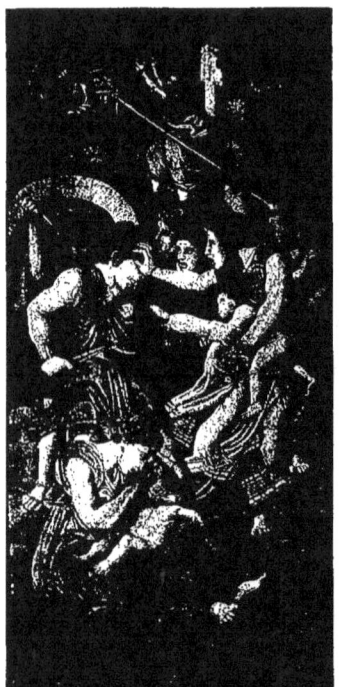

Le Massacre des Innocents (I). — (Tapisserie du Musée du Vatican.)

Le Massacre des Innocents (III). — (Tapisserie du Musée du Vatican.)

artistes auxquels Léon X confia l'exécution des cartons. On a en outre constaté, dans les fragments des cartons du *Massacre des Innocents*, qu'ils n'étaient point achevés, mais seulement esquissés à la pierre noire, et que le dessin n'avait pas toujours été scrupuleusement suivi par l'artiste chargé de les mettre en couleurs (Passavant, *Raphaël d'Urbin*, t. II, p. 218).

Les *Scènes de la vie du Christ* étaient destinées à la décoration des salles du Consistoire. Quoique d'ordinaire placées sous le nom de Raphaël et exposées en plein Vatican, elles furent loin d'exciter la même admiration que les *Actes des Apôtres*. Il ne semble pas que les tapissiers de Bruxelles aient reçu mission d'en exécuter des répliques. Au xviie siècle, Louis XIV.

à court de modèles pour les Gobelins, les fit copier à l'huile. Son exemple fut suivi par un Gonzague[1]. Aujourd'hui encore, on voit au palais de Mantoue des peintures sur toile, exécutées par Felice Campi, et reproduisant la *Nativité*, la *Circoncision*, le *Massacre des Innocents*, l'*Apparition à la Madeleine*, la *Descente aux Limbes*, l'*Ascension*[2].

Les graveurs ne se sont pas montrés moins sobres d'hommages : un petit nombre de pièces seulement ont été reproduites au burin. Il nous faut aller jusqu'au siècle dernier pour en trouver une reproduction intégrale[3].

Le Massacre des Innocents (II). — (Tapisserie du Musée du Vatican.)

Seul Prudhon, fraîchement débarqué à Rome, confondit dans une commune admiration les « Arazzi della Scuola nuova » et les splendides *Actes des Apôtres*.

Conservées au Vatican jusqu'à la fin du siècle dernier, les *Scènes de la vie du Christ* partagèrent les vicissitudes des *Actes* ; vendues aux enchères, comme ceux-ci en 1798, elles prirent à Paris et furent exposées au Louvre, à l'exception de la *Descente aux Limbes*, qui semble avoir disparu à ce moment. Elles rentrèrent au Vatican en même temps que les *Actes des Apôtres*, et prirent place avec eux dans la galerie « degli Arazzi[4] ».

Les sujets représentés sont : la *Nativité* ou l'*Adoration des Bergers*, l'*Adoration des Mages*, la *Présentation au temple*, le *Massacre des Innocents* (en trois pièces), la *Descente aux Limbes*, la *Résurrection*, l'*Apparition du*

1. — Antoldi, *Guida... nella città di Mantova* ; Mantoue, 1821, pp. 20-23.

2. — « Les célèbres Tapisseries de Raphaël d'Urbin, connues sous le nom d'Arazzi, qui sont au Vatican à Rome, au nombre de vingt pièces, gravées par Louis Sommereau. Dédiées à son Altesse Sérénissime Monseigneur le Prince Léopold de Bronsvic et Lunebourg, colonel et chef d'un régiment d'infanterie au service de S. M. le roi de Prusse, par son très humble et très obéissant serviteur, Louis Sommereau. On les vend chez l'auteur Louis Sommereau et chez Bouchard et Gravier, libraires, rue du Cours près de Saint-Marcel à Rome, 1780. In-fol., obl., 20 pl. (pl. 1-6, 9-14 ; les *Scènes de la vie du Christ*, pl. 7, 8, 15-20, les *Actes des Apôtres*).

3. — « Le *Massacre des Innocents*, en trois morceaux, dans lesquels l'expression d'une douleur active est à son plus haut point..., une *Résurrection*, autre morceau, où l'énergie de chaque figure est jointe à une simplicité d'action et à des caractères tels que Raphaël les imaginait lorsqu'il était inspiré de son génie sublime. » (Charles Clément, *Prudhon*, pp. 122-123.)

4. — Voy. *Galerie des Tapisseries au Vatican*. Rome, 1846.

Christ à la Madeleine, la Cène d'Emmaüs, l'Ascension, la Descente du Saint-Esprit[1].

L'analyse de quelques pièces fera toucher du doigt les imperfections comme aussi les très minces mérites de cette tenture.

La *Nativité* ou *l'Adoration des Bergers* est une scène assez habilement composée et où des éléments réalistes viennent animer et réchauffer l'action. Quoique dans certaines figures les têtes soient trop grosses et les corps trop trapus, le dessin, même dans les parties nues (la jeune fille agenouillée), offre une correction relative. Au centre, la Vierge adorant l'enfant, qui tend vers elle ses bras; derrière elle saint Joseph, le bœuf et l'âne; puis, des deux côtés, les bergers témoignant leur vénération ou offrant leurs présents: un panier d'œufs ou de fruits, un agneau, aux pattes liées. Deux d'entre eux, l'un qui soulève sa toque, l'autre qui tient en laisse un lévrier, sont très réussis comme attitudes.

Le chef-d'œuvre de la série est l'*Adoration des Mages*.

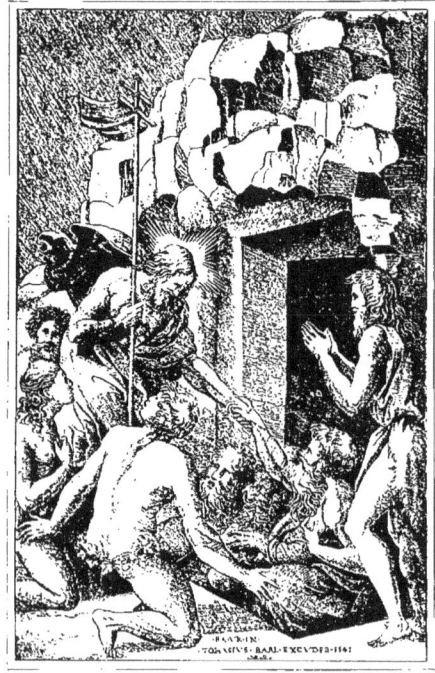

La Descente aux Limbes. — (D'après une Gravure du XVIe Siècle.)

L'étude pour cette composition se trouve au musée des Hohenzollern à Sigmaringen. C'est un dessin à la plume et au bistre, très poussé et très vigoureux. Dans les dernières années, plusieurs critiques ont mis en avant le nom de Baldassare Peruzzi comme pouvant prétendre à la paternité du dessin de Sigmaringen[2]. Il est certain que la composition offre des analogies avec l'*Adoration des Mages*, du même maître, conservée à la National Gallery. Mais, à mon avis, ce dessin, dont certaines parties, tel le groupe de gauche, ne sont pas indignes de Raphaël, a pour auteur un artiste moins indépendant que Peruzzi, je veux dire plus inféodé à la manière raphaélesque. Une compa-

1. D'après une note publiée par le P. della Valle, divers cartons se rapportant aux *Scènes de la vie du Christ* se seraient trouvés, à la fin du XVIIe siècle et au commencement du XVIIIe, soit en Italie, soit en Angleterre. (Voy. Gunn, *Cartonensia*, pp. 26-27). Passavant (t. II, pp. 217-225) décrit deux fragments du carton du *Massacre des Innocents*, qu'il attribue à Jules Romain, et plusieurs autres fragments que je ne mentionnerai pas ici, puisqu'ils n'ont rien de commun avec Raphaël.

2. Frizzoni, *Arte italiana del Rinascimento*, pp. 216-217, pl. XVI. Un tableau du Musée de Dresde (Braun, n° 81), catalogué dans l'École romaine, reproduit la même composition.

raison attentive avec le tableau de la National Gallery révèle une main moins fougueuse, surtout dans le dessin des animaux (éléphants, chameaux, chevaux). Sans prétendre trancher le problème, je suis donc tenté d'attribuer le très important dessin de Sigmaringen à un des élèves et imitateurs directs du Sanzio, tels que Jules Romain, Giovan Francesco Penni ou Perino del Vaga.

La *Présentation au temple* ou la *Circoncision* est l'œuvre d'un élève assez timoré : l'ordonnance n'est soutenue que par les colonnes vitéennes du temple, colonnes imitées, je l'ai marqué plus haut, de celles de la *Guérison du Paralytique*. Les neuf ou dix têtes qui se montrent de profil, avec une désespérante monotonie, pèchent par leur galbe pauvre et mesquin, et l'ensemble manque de spontanéité aussi bien que de mouvement. L'affectation dont l'auteur a fait preuve dans l'arrangement des costumes ajou- te encore aux défauts.

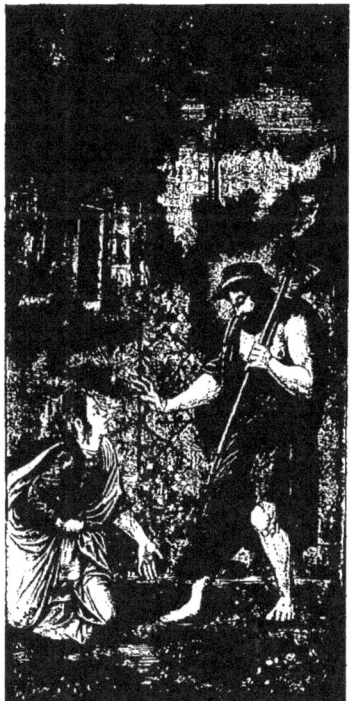

L'Apparition du Christ à la Madeleine.
(Tapisserie du Musée du Vatican.)

Le *Massacre des Innocents* offre une composition toute différente de celle du fameux dessin de Raphaël, gravé par Marc-Antoine : les attitudes, de même que les expressions, y sont outrées ; on n'y trouve aucun de ces motifs si nobles ou si pathétiques qui distinguent l'œuvre du Sanzio.

La *Descente aux limbes* a disparu, comme il a été dit. La composition n'est plus connue que par une gravure ancienne, datée de 1541 (et par la copie qui se trouve au palais ducal de Mantoue) ; l'invention de la scène n'est pas heureuse et ne saurait, en aucune façon, se rattacher à Raphaël.

La *Résurrection* trahit à la fois une recherche exagérée de la passionologie et l'observation des détails les plus mesquins (personnages se bouchant les oreilles ou se cachant l'un derrière l'autre, fragment de corniche projeté sur le sol par la chute de la pierre qui fermait le tombeau, etc.). Nulle grandeur dans la conception de la scène, qui rentre dans l'ordre d'idées de la *Conversion de Saül*, mais qui provient certainement de la main d'un élève plus ou moins inexpérimenté.

L'*Apparition du Christ à la Madeleine* est peut-être la composition la plus malencontreuse, et ce n'est pas peu dire, de toute la suite : elle a incontestablement pour auteur un artiste flamand.

Dans la *Cène d'Emmaüs*, l'auteur du carton (peut-être aussi le tapissier) a réalisé

l'idéal de la laideur [1]. L'ordonnance, le modelé, les expressions, sont défectueux au delà de toute expression. Nous avons affaire à de véritables caricatures. Ce n'est pas Jules Romain, à coup sûr, ni G. F. Penni, ce n'est même pas Tommaso Vincidor, qui peuvent être rendus coupables de telles erreurs; c'est un barbouilleur quelconque, sans esprit et sans âme.

Dans l'*Ascension*, la laideur et la vulgarité des têtes excluent, à mon avis,

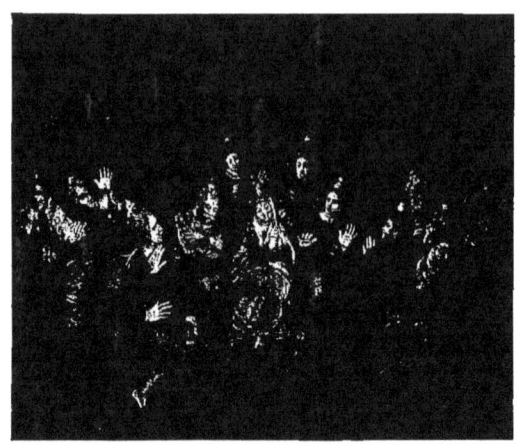

La Descente du Saint-Esprit. — (Tapisserie du Musée du Vatican.)

l'intervention d'un Italien. Seuls, le Christ et les deux anges qui voltigent à ses côtés ont de l'allure et offrent un reflet de Raphaël.

La *Descente du Saint-Esprit* est d'une grande pauvreté : rien de plus monotone que ces neuf têtes se montrant de profil, rien de moins vivant que les expressions. Les types eux-mêmes se ressentent à peine des enseignements de Raphaël; en tout état de cause, les haute-lissiers auxquels a été confiée la mission de les traduire sur le métier se sont permis de grandes libertés.

L'Ascension. — (Tapisserie du Musée du Vatican.)

1. — Le surintendant Foucquet possédait une pièce des *Pèlerins d'Emmaüs*, exécutée en Angleterre (Bonnaffé, *le Surintendant Foucquet*, pp. 34, 84). J'ignore si cette tapisserie reproduisait celle du Vatican.

... m'a paru nécessaire de bien établir la part des responsabilités dans l'exécution de cette suite de tentures, qui s'est trop longtemps, jusqu'à nos jours, réclamée du patronage de Raphaël. Tout au plus si les auteurs des cartons — les uns des Italiens, les autres des Flamands — ont mis à contribution quelques bouts de croquis laissés par le maître : tout le reste, c'est-à-dire l'exécution aussi bien que l'invention, doit être mis à leur compte personnel. Néanmoins, dans cette monographie des tapisseries attribuées à Raphaël, il ne m'eût pas été permis de passer sous silence les *Scènes de la Vie du Christ*. J'ai d'autant moins résisté à la tentation d'en placer les reproductions sous les yeux du lecteur, que l'une ou l'autre de ces compositions, notamment l'*Adoration des Mages*, telle qu'elle s'offre à nous dans le dessin de Sigmaringen et dans la tenture du Vatican, renferme des beautés de premier ordre. Il doit être beaucoup pardonné en raison d'une page aussi profondément émue

La Cène d'Emmaüs. — (Tapisserie du Musée du Vatican.)

et d'une si grande allure. Raphaël n'eût pas désavoué le merveilleux groupe des personnages se prosternant à la vue de l'enfant divin.

Devise de Laurent de Médicis le Magnifique,
(D'après Paul Jove.)

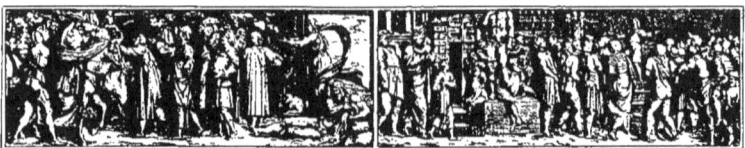

Retour du Cardinal Jean de Médicis à Florence. — Proclamation de Ridolfi comme Gonfalonier.
Bordure des Actes des Apôtres. — (D'après la Gravure de Sante Bartoli.)

LES TROIS VERTUS

De tout temps, la tapisserie des *Trois Vertus* ou des *Lions* a été considérée comme faisant suite aux *Scènes de la vie du Christ*.

Cette tapisserie mesure, tout compris, 5^m,11 environ de haut (c'est la dimension des « Arazzi della Scuola nuova »), y compris la bordure du haut et celle du bas (les bordures verticales mesurent 0^m,80 de largeur; la bordure horizontale inférieure, 0^m,84 de hauteur). La partie supérieure des deux bordures verticales est ornée de l'écu pontifical de Clément VII. Au centre de la bordure horizontale, on voit le faucon du même pape avec la devise SAMPER (*sic*). Ici, les bordures sont beaucoup plus riches et plus larges que dans les autres pièces de la « Scuola nuova ». On y trouve, jointe au sujet, une bordure dorée de 0^m,28, puis 0^m,52 d'arabesques.

Deux lions couchés (par allusion au nom de Léon X) se font vis-à-vis, en long, au premier plan ; ils regardent le

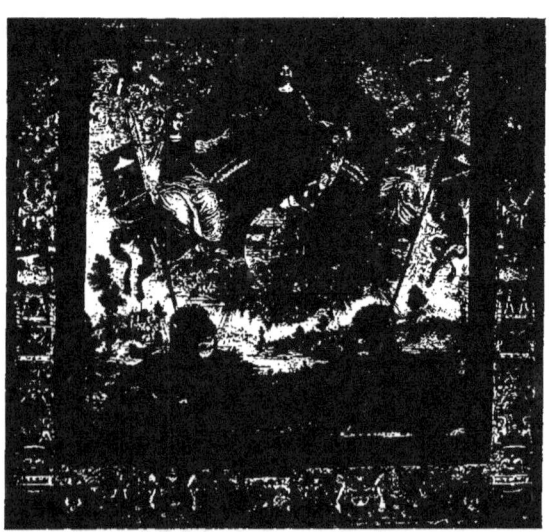

Les Trois Vertus. — (Tapisserie du Musée du Vatican.)

spectateur, et tiennent chacun dans ses deux pattes et contre sa poitrine l'étendard pontifical, le

parasol blanc au-dessus des clefs en sautoir (une clef d'or et une clef d'argent ; la hampe de l'étendard est formée par une pique avec une poignée à sa base).

Les *Vertus* sont représentées par trois femmes assises sur des nuages. La Foi ou la Religion porte une couronne royale d'or à piquants; elle a les deux pieds posés sur le globe bleu qu'elle entoure de ses rayons d'or ; ce globe, avec les longitudes tracées en transparent, offre une vue panoramique de la terre, animée par de petits personnages ; on y remarque en outre un petit point blanc, et, à droite de ce point, une partie enflammée avec de petites lignes noires (allusion à la devise de Clément VII : *Candor illæsus ?*). De l'index de la main gauche, la Religion indique un passage du livre saint soutenu par un ange ; sa main droite touche presque la main gauche de sa voisine, la Justice. Celle-ci, assise plus bas, tient la balance d'or dans la gauche, l'épée dans la droite. La Charité, à gauche de la Foi, est aussi assise plus bas ; elle presse un enfant contre son sein gauche.

Devise du Pape Clément VII.
(D'après Paul Jove.)

Au haut de la tapisserie, dans les coins, sont deux Anges, l'un du côté de la Justice, qui tend les bras vers elle ; l'autre, dans le coin de droite, qui écarte les nuages qui cacheraient la Charité. Entre les deux Lions, sous le globe bleu, se développe un paysage.

L'invention, de même que l'exécution, des *Trois Vertus* révèlent un imitateur assez timoré de Raphaël : on a mis en avant le nom de Perino del Vaga.

Cette tapisserie servait, à l'origine, de dossier au trône pontifical. Elle a été remplacée depuis sur celui-ci par une copie exécutée dans la manufacture pontificale de Saint-Michel [1].

1. — « Le trône papal usité aux consistoires publics et aux lavements des pieds, le jeudi saint, comprend un dais carré à fond jaune, dont les arabesques en couleur sont imitées de Raphaël. Le dossier est formé par une copie de la tapisserie des *Lions*, dont on voit l'original au musée du Vatican. Cette pièce a, dans sa bordure, les armes de Pie VI et l'inscription suivante : Pius sextus pont. max. restit. cur. anno pon. sui XII. » (Barbier de Montault, *Inventaire descriptif de Tapisseries de haute lisse conservées à Rome* ; Arras, 1879, p. 105.) Voyez aussi *Le Couronnement de la Vierge*, de M. Paliard.

Étude pour la Lapidation de Saint Étienne (?)
(D'après le Dessin de Raphaël.)
(Université d'Oxford. — Voy. page 6.)

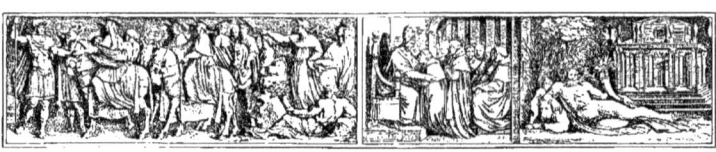

Entrée du Cardinal de Médicis à Rome. Son Élection comme Pape. — Bordure des Actes des Apôtres. — (D'après la Gravure de Sante Bartoli.)

LES ENFANTS JOUANT ET LES GROTESQUES

ASARI raconte, dans la vie de Jean d'Udine, que cet élève de Raphaël peignit pour Léon X des cartons, des dosserets et des tentures d'appartement; que ces cartons furent tissés dans les Flandres; enfin qu'ils ornaient, de son temps encore, le palais du Vatican. On y voit, ajoute-t-il, certains enfants qui jouent au milieu de festons ornés des emblèmes de Léon X, ainsi que divers animaux pourtraits d'après nature. Ces tentures, déclare en finissant le biographe, sont une œuvre des plus belles : « cosa rarissima ». Quelque formel que soit ce témoignage d'un contemporain, l'invention des *Enfants jouant* a été, depuis le XVIe siècle jusqu'à nos jours, à peu près universellement attribuée à Raphaël lui-même, attribution qui ne soutient pas un instant l'examen.

Rappelons, avant de poursuivre notre investigation, que Jean d'Udine s'était déjà signalé par sa participation à l'un des cartons des *Actes des Apôtres*, la *Pêche miraculeuse*, où il avait peint, sans doute possible, les coquillages et les trois grues du premier plan, ainsi que les poissons accumulés dans les deux bateaux.

Devise du Pape Léon X. — (D'après Paul Jove.)

En entreprenant d'illustrer les jeux de l'enfance, Jean d'Udine ne faisait que développer un thème cher à son maître : Raphaël ne comptait qu'une quinzaine d'années que déjà il se plaisait à célébrer l'âge dans lequel s'incarne le printemps de la vie : tour à tour il mettait en scène le bambino divin, tantôt grave, tantôt caressant, tantôt mutin; puis des « putti », dans toutes les situations imaginables : les uns, acteurs principaux dans quelque idylle, les autres servant de figures décoratives destinées à relier les différentes parties d'une composition. Le Livre d'esquisses de l'Académie des Beaux-Arts de Venise, que je persiste à attribuer au Sanzio, d'accord en cela avec une foule de connaisseurs autorisés, en déroule devant nous un grand nombre, en croquis rapides, parfois encore inexpérimentés.

Plusieurs pièces de la tenture des *Enfants jouant* ont figuré au Vatican jusqu'à la Révolution : à ce moment elles ont toutes disparu, sans qu'il soit possible d'en retrouver les traces.

Heureusement, dès le xviie siècle, le pape Urbain VIII, craignant pour la conservation de cette suite précieuse, chargea le peintre Pietro-Paolo de Gubernatis de copier les *Enfants jouant*, au prix de 120 écus romains (1633). Ces copies devaient servir de cartons aux tapissiers de la manufacture pontificale. Pour une cause ou pour une autre, une seconde copie de la même série fut comman- dée au célèbre Ro- manelli, qui y tra- vailla plusieurs an- nées (1637-1642). Ses cartons furent transportés sur le métier par le tapis- sier Jacques della Riviera, et, après la mort de celui- ci, par son gendre ci et successeur Gas- pard Rocchi [1].

Il résulte du témoignage des documents conser- vés aux Archives d'État de Rome que les *Enfants jouant* comprenaient, à l'origine, vingt pièces, et non pas cinq seulement, comme on l'a longtemps cru [2].

Les Enfants jouant (I). — (D'après la Gravure du Maître au Dé.)

C'est à reconstituer cet ensemble si intéressant que je m'appliquerai ici. Je m'aiderai soit de gravures et de dessins anciens, soit d'une suite de huit tapisse- ries appartenant à Mme la Princesse Mathilde, suite identique, il n'est pas permis d'en douter, à la co- pie exécutée par ordre du pape Ur- bain VIII, soit en- fin des mentions contenues dans les inventaires an- ciens du Garde- Meuble pontifical.

Voici l'indica- tion du sujet repré- senté sur chaque pièce, avec les ob- servations auxquel- les les différentes compositions don- nent lieu :

I. — Un A- mour couronné te- nant le sceptre et les clefs, tandis que deux autres Amours lui offrent un plateau chargé de pièces d'or.

Les Enfants jouant (II). — (D'après la Gravure du Maître au Dé.)

[1]. M. Ruland, dans son excellent catalogue des reproductions d'après Raphaël, conservées à Windsor Castle, ne mentionne que les gravures du maître au dé, un dessin de la collection royale de Dresde, un autre de la collection W. Russell, et enfin un dessin de la collection Wellesley à Oxford, attribué à Raphaël, mais, en réalité, de Jules Romain : des Amours tendant une guirlande sur une balustrade. (*The Works of Raphael Santi da Urbino as represented in the Raphael Collection in the Royal Library at Windsor Castle*, p. 258. Londres, 1876.

[2]. Pour de plus amples détails sur les *Enfants jouant*, je renvoie le lecteur à mon *Histoire de la Tapisserie en Italie*, pp. 26-28, 49-50.

ÉTUDE POUR LES ENFANTS JOUANT

Dessin de l'École romaine. — *Musée de Reanes*

DESSIN D'APRÈS LES ENFANTS JOUANT : LE COLIN-MAILLARD

Par un Artiste du XVIIe Siècle. — *Ancienne Collection Pétiard*

Au centre, le lion, emblème de Léon X ; à droite, un phénix. — Gravure du maître au dé. — Tapisserie de la collection de Mᵐᵉ la Princesse Mathilde.

II. — Un Amour, assis sur une autruche, prenant la pomme que lui tend un de ses compagnons agenouillé devant lui. — Gravure du maître au dé. — Tapisserie de la collection de Mᵐᵉ la Princesse Mathilde. (Décrit dans les inventaires pontificaux sous le titre de : « Putti con uno Struzzo ».)

III. — Deux Amours, qui s'efforcent de reprendre à un singe l'enfant qu'il a volé. — Gravure du maître au dé. — Tapisserie de la collection de Mᵐᵉ la Princesse Mathilde. Décrit dans les inventaires anciens sous le titre de : « Un babuino che porta un putto fasciato in braccio. »

Les Enfants jouant (III). (D'après la Gravure du Maître au Dé.)

IV. — Un Amour ailé luttant avec un Amour privé d'ailes, tandis que deux autres Amours cherchent à les séparer. Gravure du maître au dé.

V. — Trois Amours tenant une boule sur laquelle plusieurs oiseaux se livrent bataille. Dessin de l'ancienne collection Samuel Woodburn à Londres (Passavant, t. II, p. 225). Dans le catalogue de la vente Woodburn (16 juin 1854 et jours suivants), ce dessin et trois autres figurent sous le nom de Jean d'Udine (n° 37 : « A festoon with Cupids, etc. ») Ainsi qu'il résulte d'une note tracée sur l'exemplaire du Print-Room, les quatre dessins furent vendus pour 12 shillings à M. Major. On ignore ce qu'ils sont devenus depuis. (Note de M. le Dʳ Gronau.)

Les Enfants jouant (IV). — (D'après la Gravure du Maître au Dé.)

VI. — Trois Enfants, l'un qui cueille des fleurs, l'autre qui court en tenant des jouets. Dessin de la collection Woodburn.

VII. — Un Enfant qui en effraie deux autres en leur présentant une chauve-souris. Dessin de l'ancienne collection Woodburn. — Décrit, ce semble, dans les inventaires pontificaux sous le titre de : « Putti che fanno la caccia della civetta. »

VIII. — Quatre Enfants faisant la cueillette sur un arbre fruitier. Dessin de l'ancienne collection Woodburn. — Peut-être identique à la pièce décrite dans les inventaires sous le titre de : « Un putto sopra un arbor di mela. »

IX. — Le Colin-maillard. Un dessin, probablement de la main de Romanelli, nous a conservé cette composition (ancienne collection de M. le commandant Paliard). Désigné dans les inventaires sous le titre de : « Gatta cieca. »

X. — Enfants jouant avec une lionne. Dessin de la collection du comte de Valori. — Tapisserie de la collection de M^{me} la Princesse Mathilde (en contre-partie). Il faut rapprocher de cette pièce les *Deux Génies et la Lionne*, gravés par le maître F.-G. C'est une pièce emblématique (d'après Passavant, la *Force vaincue par l'Amour*), représentant deux Génies ailés et un lionceau couchés ensemble près d'une lionne. L'un de ces génies, qui est à droite, tient une boule de la main gauche ; l'autre élève sa main gauche pour prendre une colombe qui descend d'en haut. Une tablette où est écrit : RA. VR. IN et où se trouvent le chiffre et l'année 1537 est suspendue à la branche d'un arbre, à gauche, vers le haut. Larg., 8 pouces 1 ligne ; haut., 4 pouces 6 lignes [1].

XI. — Enfants jouant avec un lapin ; dans la guirlande se trouve un paon. Dessin du musée de Rennes. — Tapisserie de la collection de M^{me} la Princesse Mathilde. Peut-être identique à la pièce désignée sous le nom de « Paoni ».

Les Enfants jouant dans un Bois. — (D'après la Gravure du Maître au Dé)

Un dessin de la collection Albertine (Scuola romameyer, phot. n° 259) na. n° 306 ; Jægerreprésente au centre quatre Enfants nus jouant avec un lapin, tandis que d'autres enfants grimpent sur des arbres et font la cueillette du raisin.

D'après M. Wickhoff, ce dessin serait de la main d'un artiste de la Haute Italie [2].

XII. — Enfants tenant un joug (emblème adopté par Léon X. Voy. la gravure de la p. 47). (« Putti con un Giogo. ») — Tapisserie de la collection de M^{me} la Princesse Mathilde.

XIII. — Trois Enfants, deux tenant la tiare, le troisième, qui voltige, les clefs. Au centre, un lion. — Tapisserie de la collection de M^{me} la Princesse Mathilde.

XIV. — Une Ronde de cinq Enfants. Au centre, un palmier (« Putti con palme? »). — Tapisserie de la collection de M^{me} la Princesse Mathilde.

XV. — Enfants pêcheurs (« Pesca de' Putti »). Peut-être identique à la pièce intitulée : « Un putto che piscia (pesca?). »

XVI. — Enfants jouant avec des boules de bois (« Putti che giocano alle boccie »).

XVII. — Enfants avec un cygne (« Putti con un cigno »).

XVIII. — Enfants avec un panier de fleurs (« Putti con canestro di fiori »).

XIX. — Enfants avec des perroquets (« Altro papagalli »).

XX. — Enfants avec un faisan ou Enfants avec un pivert et une perdrix (il est fort pro-

[1]. Bartsch, *le Peintre graveur*, t. IX, p. 27. — Passavant, *Raphaël d'Urbin*, t. II, p. 587.
[2]. *Die italienischen Handzeichnungen der Albertina*.

LES ENFANTS JOUANT

Tapisseries d'après les Cartons de Jean d'Udine

Collection de Madame la Princesse Mathilde

LES ENFANTS JOUANT

Tapisseries d'après les Cartons de Jean d'Udine

Collection de Madame la Princesse Mathilde

bable que l'une de ces deux pièces fait double emploi avec celles qui ont été décrites ci-dessus).

XXI. — Ronde d'Enfants. Dessin du Cabinet des Estampes de Dresde. Six Amours nus dansent une ronde autour d'un globe, au-dessus duquel se développent les branches d'un palmier. La guirlande traditionnelle, terminée par les festons qui retombent, est suspendue entre les six danseurs. Dans le haut, de chaque côté, un oiseau qui vole (gravé p. 52).

On constate dans les *Enfants jouant* deux éléments assez disparates : les Enfants nus, dessinés avec une rare sûreté et une rare élégance, puis les quadrupèdes et volatiles qui trahissent une préoccupation toute différente et où le souci de l'exactitude l'emporte sur la poursuite du style ; nul doute qu'il ne faille reconnaître dans ces derniers la main de Jean d'Udine, l'*animalier* par excellence du xvi siècle.

Pour qui connaît l'esprit de la Renaissance, la liberté et la fantaisie qui entraient dans ses créations, la composition des *Enfants jouant* s'explique aisément : L'auteur ne s'y est préoccupé que d'inventer des motifs gracieux et de les disposer de la façon la plus pittoresque. Bon nombre de critiques ont cependant cru découvrir dans ces cartons toutes sortes d'allusions satiriques ! Rien de plus faux.

Portrait de Jean d'Udine.
(D'après la Gravure publiée par Vasari.)

A la suite des pièces décrites sous les n°ˢ I à I7, l'artiste anonyme que l'on désigne sous le nom de Maître au dé a gravé une composition d'une ordonnance différente et d'un style beaucoup plus pur, mais qui témoigne d'une inspiration identique : huit Amours ailés et nus jouant dans un bois, les uns occupés à tresser des guirlandes, tandis que d'autres lancent une boule ou dardent un javelot. Ici l'intervention directe de Raphaël est palpable : l'esquisse originale provient incontestablement de sa main. (Voy. la gravure de la p. 50.)

Un simple rapprochement entre cette composition et celle des *Enfants jouant* suffit à prouver que les cartons de ceux-ci ont pour auteur, non le maître lui-même, mais un de ses élèves travaillant sous sa direction, c'est-à-dire, d'après le témoignage de Vasari, qui mérite ici une entière créance, l'élégant et ingénieux ornemaniste Jean d'Udine.

La suite exécutée par Jean d'Udine, sous l'inspiration de Raphaël, eut une grande vogue auprès des amateurs et des artistes de la Renaissance : Jules Romain ou un de ses élèves l'imita dans une composition qui nous est conservée dans la tapisserie donnée par Guillaume de Mantoue, marquis de Montferrat, à la cathédrale de Milan, où cette tapisserie se trouve de nos jours encore : on y voit six Amours nus folâtrant au milieu de festons[1].

[1]. — Cette pièce est gravée dans mon *Histoire de la Tapisserie en Italie*, p. 29.

Nous savons en outre que la cour de Mantoue possédait, dans la seconde moitié du xvii° siècle, dix tapisseries avec des figures d'enfants (« con figure di Puttini »), provenant de la succession du cardinal Hercule. En 1671, la fille du duc Ferdinand III de Guastalla apporta en dot au duc de Mantoue une autre série de « Puttini », tissée d'argent, d'or et de soie, et composée de six pièces, mesurant 39 brasses et demie de tour, et 5 brasses 3/4 de haut, soit 225 brasses carrées [1].

Aux *Enfants jouant* firent pendant les *Grotesques*; ici encore ce fut Jean d'Udine qui, au témoignage de Vasari, dessina les cartons. Quant aux tapisseries mêmes, elles étaient destinées à servir à la décoration d'un des appartements du Vatican, le Consistoire. Cette suite, qui n'est plus connue que par les mentions contenues dans d'anciens inventaires, comprenait huit pièces, mesurant ensemble 630 aunes 3/4 de cours. Au milieu de grotesques se développaient les sujets dont voici l'indication : la *Nef et le Triomphe de Vénus*, les *Travaux d'Hercule*, la *Fortune*, les *Sept (sic) Muses*, les *Sept Vertus*, le *Triomphe de Mars*, le Triomphe de *Bacchus*, enfin les *Arts libéraux* [2].

Les Enfants jouant (XXI). — (D'après un Dessin du Cabinet des Estampes de Dresde.)

Les inventaires du Vatican mentionnent une suite de neuf tapisseries appelées *Grotteschi di Gregorio XIII*, qui étaient probablement imitées des *Grotesques* de Jean d'Udine.

La cour de Mantoue fit également exécuter une suite de *Grotesques*, inspirée, selon toute vraisemblance, de celle du Vatican. Cette suite comprenait douze pièces, mesurant 5 brasses 1/2 de haut, et 67 brasses de tour, soit 368 1/2 brasses [3].

1. — Braghirolli, *Sulle Manifatture di Arazzi in Mantova*, pp. 45, 49, 51.
2. — Pour plus de détails, voy. l'*Histoire de la Tapisserie en Italie*, p. 28.
3. — *Sulle Manifatture di Arazzi in Mantova*; Mantoue, 1879, p. 51.

Les Enfants jouant. — (Dessin de Raphaël, gravé par Marc-Antoine.)

ÉTUDE POUR LES ENFANTS JOUANT AVEC UN LAPIN

Dessin de l'École romaine. — Ancienne Collection de M. le Marquis de Valori

FAUSSEMENT ATTRIBUÉES A RAPHAËL

L'HISTOIRE DE PSYCHÉ

N a souvent attribué à Raphaël la belle tenture de l'*Histoire de Psyché*, qu'ont admirée tous les visiteurs du château de Fontainebleau et du château de Pau. Il est certain toutefois que la suite ne comprend qu'un très petit nombre de motifs dus au crayon du divin maître. Un artiste flamand fixé en Italie, Michel Coxcie (1497-1592), entreprit de tirer parti de ces croquis plus ou moins sommaires, en y ajoutant des compositions nouvelles, de manière à en faire un cycle illustrant les différents épisodes d'un mythe si ingénieux[1]. Ses dessins, au nombre de trente-deux, furent gravés par Agostino Veneziano et par l'anonyme connu sous le nom de Maître au dé, puis reproduits à l'infini par d'autres graveurs, par des peintres verriers, enfin par des tapissiers. On devine si, dans ces interprétations successives, ce qui pouvait rester des motifs créés par Raphaël a été modifié et altéré ! Coxcie, fidèle à ses origines, ne pouvait manquer de les traduire dans le style flamand ; Agostino Veneziano et le Maître au dé, à leur tour, tentèrent de les retraduire, par le burin, dans le style italien. Le peintre très distingué, un Flamand ou un Français, qui entreprit de grandir les compositions et d'en tirer des cartons de tapisseries, se vit contraint, de son côté, d'y apporter des changements (je me hâte d'ajouter qu'ils ont été des plus heureux : rien n'égale le charme des scènes, la grâce des figures, l'élégance des costumes). Enfin ce serait peu connaître les habitudes des haute-lissiers flamands, chargés de traduire sur le métier ces compositions, que de se persuader qu'ils n'en ont pas pris à leur aise avec les modèles.

Les tapisseries de l'*Histoire de Psyché* étaient autrefois assez nombreuses. L'*Inventaire général des Meubles de la Couronne* rédigé sous Louis XIV n'en enregistre pas moins de cinq.

1. — « Fra molte carte poi, che sono uscite da mano ai Fiamminghi da dieci anni in qua, sono molte belle, alcune disegnate da un Michele pittore, il qual e lavorò molti anni in Roma in due cappelle, che sono nella chiesa de' Tedeschi ; e qual e carte sono la storia « de' serpi di Moise, e trenta due storie di Psiche e d'Amore ; che sono tenute bellissime. » (Vasari, éd. Milanesi, t. V, 435-436.)

La première, composée de vingt-six pièces [1], de 106 aunes de cours sur 2 aunes 2/3 de hauteur, tissée de laine, de soie et d'or, sortait des ateliers de Bruxelles. Ainsi que le prouvait sa bordure de festons, de fleurs et de fruits, portés par des anges en grisaille, avec une salamandre et deux F couronnés, elle remontait au règne de François Iᵉʳ. La suite entière fut brûlée en 1797.

La seconde, en six pièces, de 23 aunes 1/8 de cours sur 3 aunes 3/8 de haut, également tissée de laine, de soie et d'or, avait pris naissance dans l'atelier de La Planche, à Paris. Cette tenture fut donnée en 1666 à l'Electrice de Brandebourg. J'ignore si elle existe encore.

Une tenture analogue, sortie du même atelier, et également composée de six pièces, de la même longueur, mais un peu moins haute (3 aunes 1/4) se distinguait de la précédente en ce qu'elle avait une bordure à fond orangé marqueté de jaune, avec des rinceaux entremêlés de grotesques, les armes de France, dans le milieu du haut, les deux L couronnés dans le milieu du bas.

Un quatrième exemplaire, identique au précédent, quant à son origine et à sa composition, n'en différait que par les dimensions (22 aunes 1/2 de cours, sur 3 aunes de haut).

Un cinquième exemplaire enfin, en 5 pièces (17 aunes de cours, sur 2 aunes 3/4 de haut), n'était tissé que de soie et de laine.

Deux des suites décrites ci-dessus, la troisième et la quatrième, sont parvenues jusqu'à nous : elles ornent, l'une, le château de Fontainebleau; l'autre, le château de Pau. Les scènes représentées sont : la Vieille racontant l'histoire de Psyché; Psyché portée sur la montagne ; le Repos de Psyché ; la Toilette de Psyché ; Zéphyr amenant les sœurs de Psyché ; Psyché au temple de Cérès [2].

Les ateliers de Bruxelles continuèrent, de leur côté, à reproduire, jusqu'en plein XVIIIᵉ siècle, le cycle créé par Michel Coxcie et que les documents flamands placent d'ordinaire sous le nom de Bernard Van Orley. Les cartons originaux existaient en 1755 encore dans la succession du tapissier bruxellois Pierre Van den Hecke. Cet artiste en exécuta une réplique pour l'impératrice Marie Thérèse [3]. Il en avait en outre en magasin plusieurs répliques, composées chacune de sept pièces et mesurant uniformément 16 aunes 3/4 1/8 de cours, mais différant par la hauteur (5 aunes 1/4, 5 aunes, 4 aunes 1/2 [4]). Les sujets représentés sur ces différentes tentures étaient : les Honneurs rendus à Psyché; le Père de Psyché consultant l'oracle d'Apollon; le Repos de Psyché ; Vénus avertie de l'accident arrivé à son fils; Cupidon obtenant de Jupiter l'autorisation d'épouser Psyché; la Toilette de Vénus ; Psyché répandant l'huile de la lampe.

Selon toute vraisemblance, les quatre pièces de l'*Histoire de Psyché*, qui appartenaient à Mazarin, et que l'inventaire de sa collection place sous le nom d'Albert Dürer, procédaient, elles aussi, du cycle créé par Michel Coxcie. En tout état de cause, il ne sera pas inutile d'en donner

1. — Guiffrey, *Inventaire général du Mobilier de la Couronne sous Louis XIV*, Paris, 1885; t. I, pp. 291, 301, 302, 361. Les autres tapisseries de l'*Histoire de Psyché*, mentionnées dans le même document (pp. 324, 325), semblent être des reproductions des fresques exécutées par Raphaël à la Farnésine. — Voy. en outre l'*Histoire de saint Jean et l'Histoire de Psyché. Notice sur les Tapisseries du Mobilier national et du Château de Pau*, par le même auteur (Paris, 1888), et les articles de M. Lafond dans *l'Art* (XIIᵉ année, t. I, p. 120 ; 1892, t. I, pp. 177 et suiv.).

2. — On trouvera des croquis de ces six pièces dans les *Tapisseries, Broderies et Dentelles*, publiées en 1890, par la Librairie de l'Art, pl. XXIII-XXVII.

3. — L'inventaire des tapisseries du Garde-Meuble de Vienne, publié dans l'*Annuaire des Musées impériaux* (1883, 1884), ne mentionne plus aucune tenture de l'*Histoire de Psyché*.

4. — Wauters, *les Tapisseries bruxelloises*, Bruxelles, 1878, pp. 273, 354-355.

ici la description : « Quatre pièces de tapisserie de soie et laine d'Angleterre très fine, représentant la fable de Psiché, dessin d'Albert Dure. — La première pièce représente Psiché avec l'amour ayant 2 aunes 3/4 1/2 d'hauteur, et 2 aunes 3/4 de tour, avec sa bordure à festons de vases, de fleurs et de fruits. — La deuxième, Psiché battue par Vénus, mesme fabrique, dessin et bordure, 2 aunes 3/4 1/2 de haut, et trois aunes et 1/16 de tour. — La troisième, Psiché reçue par Jupiter dans les cieux, mesme fabrique, dessin et bordure, 3 aunes de hauteur, 2 aunes 3/4 de tour. — La quatrième, pareille à celle ci-dessus, haute de 3 aunes, et de tour 3 aunes 2/3 [1]. »

Une suite qui dérive par certains côtés de l'*Histoire de Psyché*, telle que l'a interprétée Michel Coxcie, mais qui en diffère par une foule de variantes, ainsi que par les dimensions, appartient à M. Logé, notaire à Luçon (Vendée). En voici la description, d'après les notes qui m'ont été obligeamment communiquées par le propriétaire. — I. Scène de la lampe. Au fond, un lit, avec de grandes draperies pourpres. Cupidon est endormi et Psyché est penchée sur lui, tenant une lampe et un poignard ; près du lit, une femme agenouillée essaie avec son doigt la pointe d'une flèche ; près de la fenêtre une autre femme debout (hauteur, 3ᵐ,30 ; largeur, 3ᵐ,10). — II. Psyché portée sur la montagne. Psyché, assise sur un brancard, est portée par deux hommes ; derrière elle, son père, ses sœurs et d'autres personnages ; devant, de gros enfants jouant de la trompette et du fifre. On a ajouté une autre scène : le cortège des prêtres conduisant des moutons et des taureaux destinés au sacrifice (largeur, 7ᵐ,25). — III. Le Passage du Styx ; Psyché debout et tenant la boîte, dans une barque menée par deux hommes (largeur, 2ᵐ,15). — IV. Panneau composé de plusieurs pièces, mal assemblées : un côté représente Psyché à genoux ; au milieu, Psyché ; de l'autre côté, Vénus tenant la boîte ; plus loin, une autre déesse à côté d'elle ; toutes les deux debout dans un bouquet d'arbres (largeur, 4ᵐ,30). — Au fond, trois femmes peignant du lin sous un toit de chaume ; au premier plan, Psyché, en robe de pourpre brochée d'argent, tenant une boîte. — VI. Au premier plan, deux femmes debout ; au fond, deux autres, dont l'une semble inclinée sur son compagnon.

 x a fait honneur à Raphaël de l'invention d'innombrables autres tapisseries : l'*Histoire de Josué*, l'*Histoire d'Auguste*, *de Cléopâtre* et *de Marc-Antoine*. Comme ces suites ont été décrites et discutées dans mon *Histoire de la Tapisserie en Italie* (pp. 28-30), on me dispensera d'y revenir ici. Il me suffira de constater qu'elles n'ont rien de commun avec le Sanzio.

 ans l'inventaire de Mazarin figure une « tapisserie de haute lisse fine de laine relevée de soie, fabrique de Bruxelles, composée de neuf pièces, dans lesquelles est représentée la *Vie de saint Paul*, à figures au naturel, dessin de Raphaël, avec sa bordure ornée de festons de fleurs et fruits, ayant des escriteaux par le haut en lettres de soie, ladite tapisserie haute de 3 aulnes 1/2, 1 pouce, faisant de tour sçavoir :

Nº 1. — Le Miracle de Malthe, 4 ⅔.

1. — Duc d'Aumale, *Inventaire de tous les Meubles du cardinal Mazarin*, p. 155. — L'inventaire de 1661 assigne à cette suite une valeur de 2,100 livres tournois (De Cosnac, *les Richesses du palais Mazarin*, Paris, 1884, p. 395).

N° 2. — La Conversion, 5 $\frac{2}{3}$.
N° 3. — Le Martire de saint Estienne, 5 $\frac{2}{3}$ $\frac{2}{12}$.
N° 4. — Le Martire de saint Paul, 5 $\frac{1}{2}$.
N° 5. — Saint Paul appelant du jugement, 5 $\frac{2}{12}$.
N° 6. — La Prédication, 4 $\frac{1}{3}$.
N° 7. — Le Sacrifice, 4 $\frac{10}{12}$.
N° 8. — Saint Paul pris prisonnier, 5 $\frac{1}{2}$ un pouce.
N° 9. — Les Livres d'hérétiques brulez, 5 $\frac{1}{2}$ deux pouces.
En tout 47 aulnes 3 pouces de tour, doublée de toile verte piquée en losanges. »

Le même inventaire mentionne une seconde tenture, appelée le saint Paul neuf, en « haute lisse de laine et soie rehaussée d'or, faite par Lefebure, représentant l'*Histoire de saint Paul*, ayant une bordure tout autour ornée de festons et fruits avec enfant et animaux, et par haut des escriteaux en lettres d'or, ladite tenture composée de neuf pièces, ayant de hauteur 3 aulnes et demie, et de tour ainsi qu'il en suit sçavoir :

N° 1. — La petite pièce du Sacrifice, 3 aul. $\frac{1}{12}$.
N° 2. — La grande pièce du Sacrifice, 5 $\frac{3}{4}$ $\frac{1}{12}$.
N° 3. — La grande pièce du Martir, 5 $\frac{3}{4}$.
N° 4. — La grande pièce de saint Paul prisonnier, 6 $\frac{1}{3}$ $\frac{1}{12}$.
N° 5. — La grande pièce de la Prédication, 5 $\frac{3}{4}$.
N° 6. — La petite pièce du Martir saint Estienne, 3 $\frac{2}{12}$ moins un pouce.
N° 7. — Le Naufrage et Miracle de Malthe, 7 moins demi tiers.
N° 8. — L'Appel de saint Paul à Rome, 6 moins demi tiers.
N° 9. — La Conversion de saint Paul, 6 $\frac{1}{2}$ 1. »

i nous en jugeons par l'exemplaire de l'*Histoire de saint Paul* qui est exposé au Musée national de Munich, cette suite, à laquelle on a si longtemps accolé le nom de Raphaël, ne provient même pas de la main d'un de ses élèves, mais seulement de celle d'un Flamand qui a visité l'Italie. La composition est des plus déclamatoires ; elle abonde en effets de torse et en raccourcis exagérés ; les types et les attitudes ne prêtent pas moins à la critique. Chaque pièce a son titre spécial, par exemple « Paulus prædicat Christum Fælici præsidi ejusque uxori Drusillæ ». La tenture, de fabrication bruxelloise, est tissée d'or. Elle a une bordure historiée, dont une partie en camaïeu.

es *Péchés mortels*, les *Vertus* et les *Œuvres de miséricorde*, qui se trouvaient au xvii° siècle à Paris, dans la collection Coutureau [2], n'ont, eux non plus, rien de commun avec Raphaël.

Sur les *Amours de Mercure*, qui semblent se trouver au palais du roi à Turin, les

1. — Duc d'Aumale, *Inventaire de tous les Meubles du cardinal Mazarin* (1653), pp. 121-122.
2. — *Revue des Sociétés savantes*, 1875, p. 517.

TAPISSERIES FAUSSEMENT ATTRIBUÉES A RAPHAËL

détails font défaut[1]; mais nous savons que jamais Raphaël n'a traité un sujet analogue. L'inventaire des collections de Mazarin place, sous le nom de Raphaël, une « tenture de tapisserie « de velours de Milan rosin cramoisy à grotesque » représentant les *Actions de la vie de François I*[er] (tournois, combat d'ours, chasse au sanglier, etc.). Est-il nécessaire d'ajouter que cette attribution ne mérite pas que l'on s'y arrête[2] ?

Les inventaires anciens de la manufacture des Gobelins attribuent également à Raphaël une série de cartons traduits en tapisserie, en triple exemplaire, dans cet établissement à l'époque de Louis XIV : tels sont le *Mariage de Roxane et d'Alexandre*, le *Mariage de Psyché et de l'Amour*, le *Jugement de Pâris*, *Vénus et Adonis*, *Danse de Nymphes et de Satyres* (à droite), l'*Enlèvement d'Hélène*, *Vénus et un Amour sur un char*, *Danse de Nymphes et de Satyre* (à gauche)[3].

L'inventaire du mobilier de la Couronne, de son côté, mentionne : « Une pièce de tapisserie laine et soye, rehaussée d'or, dessein de Raphaël, fabrique de Bruxelles, représentant le *Père Éternel dans des rayons de gloire*, soutenu des attributs des quatre Évangélistes ; contenant 3 aunes de cours sur 3 aunes de haut[4].

ix cartons décrits dans une brochure de la seconde moitié du XVIIIe siècle[5] n'ont, d'après le seul énoncé des titres, rien à faire avec Raphaël. Ce sont : I et II, le *Triomphe de Camille*; III, les *Romains quittant leur ville après la victoire de Brennus*; IV, l'*Incendie de Rome*; V, *Sulpicius à table avec Brennus*; VI, *Des Sénateurs assis*.

On en peut dire autant de l'*Histoire de Moïse*, appartenant au dôme de Milan[6] : il suffit de jeter un coup d'œil sur cette tenture pour se convaincre qu'elle a été exécutée sous la direction de Jules Romain, probablement par son élève Rinaldo Mantovano.

On attribue enfin à Raphaël le dessin des broderies destinées à un meuble commandé par François Ier et dont un fragment se trouve au musée de Cluny[7]. Mais, à en juger par la *Danse autour du Veau d'or*, cette suite n'a rien de commun avec le maître urbinate[8].

1. — *Archivio storico dell' Arte*, 1890, p. 216.
2. — Duc d'Aumale, *Inventaire de tous les Meubles du cardinal Mazarin*, p. 135.
3. — Gerspach, *Répertoire détaillé des Tapisseries des Gobelins*, pp. 104-105. On sait que Raphaël a laissé des esquisses pour plusieurs des sujets mentionnés ci-dessus (le *Mariage d'Alexandre et de Roxane*, le *Mariage de Psyché*, le *Jugement de Pâris*, l'*Enlèvement d'Hélène*) : mais j'ignore si ces esquisses ont été mises à contribution dans les tapisseries en question.
4. — Guiffrey, *les Tapisseries de la Couronne*, Paris, 1892, p. 9.
5. — *Scoperta fatta in Venezia di varj Cartoni di disegni di Raffaello e i suoi scolari*, s. l. n. d. (la brochure est mentionnée par Cicognara : n° 2,455).
6. — *Rami rappresentanti sette pezzi d'Arazzi riccamente intessuti d'oro, e d'argento, disegno di Raffaello da Urbino, stati donati dal serenissimo Guglielmo duca di Mantova al glorioso S. Carlo Borromeo, e da questo all' ammiranda Fabbrica del Duomo di Milano, ora da vendersi*. I, la Verga di Mosè convertita in serpente; II, Il Convitto dell' Agnello; III, Il Passagio del Mar rosso; IV, la Manna nel Deserto; V, Mosè che riceve le Tavole delle Leggi; VI, Il Serpente di bronzo; VII, Un sovra-porto con diversi Puttini (suit l'indication des mesures). In-fol., s. l. n. d. (Gravures signées : G. Lepoer).
7. — Lefébure, *la Broderie et les Dentelles*, pp. 14-16.
8. — Pour compléter ce travail, il resterait à passer en revue les tapisseries exécutées d'après des peintures murales ou les tableaux de chevalet de Raphaël ; mais la matière est infinie.
Je me bornerai à rappeler que les principales fresques des « Stanze » ont été copiées aux Gobelins du temps de Louis XIV. Citons, entre autres exemplaires, l'*École d'Athènes*, le *Parnasse*, la *Messe de Bolsène*, l'*Héliodore*, la *Rencontre de saint Léon et d'Attila*, l'*Incendie du Bourg*, la *Bataille de Constantin*, etc., exécutés par Lefèbvre et conservés à l'Académie royale des

Beaux-Arts de Munich ; puis les suites faisant partie, l'une du Garde-Meuble national de Paris, l'autre du Garde-Meuble impérial de la maison d'Autriche (*Annuaire des Musées de Vienne*, t. I, n° 13).

La manufacture des Gobelins a en outre exécuté, pendant le XVII° siècle, « une tenture de haute lisse, laine et soie, dessein de Raphaël, appellée les *Loges du Vatican*, représentant divers sujets de l'histoire sainte et autres; dans une bordure qui est par le haut une corniche d'architecture, au milieu de laquelle sont les armes du Roy sur un trophée d'armes, les bordures des côtés sont à thermes d'homme, couleur de bronze, faisceaux d'armes et festons de fleurs, avec les chiffres du Roy; il y a, au milieu de la bordure d'en bas, la devise de Louis XIV dans un cartouche de grisaille; la tenture en dix pièces, contenant 61 aunes $\frac{1}{2}$ de cours sur 4 aunes $\frac{1}{8}$ de haut » (Guiffrey, *les Tapisseries de la Couronne*; Paris, 1892, p. 10).

L'*Inventaire de Mazarin* mentionne « une pièce de tapisserie de laine et soie rehaussée d'or, fabrique de Bruxelles, représentant une femme couronnée tenant cinq enfants et soustenue d'un nuage avec un escriteau au bas *Charitas*, dessin de Raphaël, la bordure ou frize à feuillages, ayant quatre médailles aux quatre coins rehaussée d'or en broderie, faisant une aune deux tiers de large et deux aunes de haut, non doublée. » — « Une Vierge qui tient notre seigneur entre ses bras et saint Jean-Baptiste auprès. Dessin de Raphaël. » — « Une autre pièce de tapisserie de laine et soie rehaussée d'or, fabrique d'Angleterre, représentant l'histoire de Tobie le jeune, de Raphaël, figures au naturel, avec une petite frize de festons de fleurs, fruits et feuillages, haute de trois aunes moins un douzième, large de trois aunes et demie moins un pouce. » (Duc d'Aumale, *Inventaire de tous les Meubles du cardinal Mazarin*, pp. 143, 145, 146, 352).

Vers la fin du XVI° siècle, Giulio Campi de Crémone peignit, d'après les esquisses de Raphaël, les cartons d'une *Annonciation* et d'une *Adoration des Mages*, destinés à servir de modèles pour les tapisseries que les chanoines de l'église Santa Maria della Scala de Milan se proposaient de faire exécuter. (Voy. *les Archives des Arts*, publiées par la Librairie de l'Art; 1890, p. 75.)

Comme reproduction de tableaux de chevalet de Raphaël, je citerai la *Vierge à la Chaise*, de l'ancienne collection Spitzer.

Les gravures exécutées d'après les croquis de Raphaël servirent à leur tour de cartons pour des tapisseries. Longue est la liste de ces copies. M. Pietro Baroni de Trente m'a communiqué, il y a une dizaine d'années, la photographie d'une tenture très fine (0m,53 de large), reproduisant, avec quelques variantes, la *Descente de Croix* gravée par Marc-Antoine.

Lions tenant l'Ecu de Léon X
Bordure des Actes des Apôtres. — (D'après la Gravure de Santé Bartoli.)

TABLE DES SOMMAIRES

	Page
Dédicace.	v
Préface.	vii
Les Actes des Apôtres. (« Arazzi della Scuola vecchia »). — Notice historique. — Composition et iconographie. — Reproductions.	1
Les Bordures des Actes des Apôtres.	29
Le Couronnement de la Vierge.	34
Les Scènes de la Vie du Christ. (« Arazzi della Scuola nuova »).	36
Les Trois Vertus.	45
Les Enfants jouant et les Grotesques.	47
Tapisseries faussement attribuées à Raphaël. — L'Histoire de Psyché.	53
Table des Sommaires.	59
Table des 29 Planches tirées hors texte.	61
Table des Gravures dans le texte.	63

Devise de Pierre I^{er} de Médicis.
(D'après Paul Jove.)

TABLE

DES 29 PLANCHES TIRÉES HORS TEXTE

DANS L'ORDRE DE LEUR PLACEMENT

	En face de la Page
Portrait de Raphaël par lui-même. — (Musée des Offices) En face le Titre.	
Portrait de Léon X par Raphaël. — (Palais Pitti) .	2
Étude pour la Pêche miraculeuse. — (Collection Albertine à Vienne)	6
Étude pour la Pêche miraculeuse. — (Bibliothèque de S. M. la Reine, à Windsor)	8
Étude pour la Vocation de Saint Pierre. — (Bibliothèque de S. M. la Reine, à Windsor) . . .	10
La Vocation de Saint Pierre. — (D'après le carton original de Raphaël)	10
La Pêche Miraculeuse. — (D'après le carton original de Raphaël)	10
La Guérison du Paralytique. — (D'après le carton original de Raphaël)	12
La Mort d'Ananie. — (D'après le carton original de Raphaël)	14
Étude pour la Lapidation de Saint Étienne. — (Collection Albertine à Vienne)	16
Étude pour la Conversion de Saul. — (Musée Teyler à Haarlem)	18
La Conversion de Saul. — (D'après la tapisserie conservée au Vatican)	18
Le Sacrifice de Lystra. — (D'après le carton original de Raphaël)	20
Élymas frappé de cécité. — (D'après le carton original de Raphaël)	20
Étude pour Saint Paul à l'Aréopage. — (Musée des Offices)	22
Saint Paul à l'Aréopage. — (D'après le carton original de Raphaël)	22
Bordures verticales des Actes des Apôtres. — (D'après les gravures de Volpato et d'Ottaviani). — Les Parques, les Saisons, les Vertus théologales .	28
Bordures verticales des Actes des Apôtres. — (D'après les gravures de Volpato et d'Ottaviani). — Hercule et Atlas, les Heures .	28
Bordures verticales des Actes des Apôtres. — (D'après les Tapisseries du Vatican). — Grotesques, les Parques, les Saisons, les Vertus théologales .	32

Bordures verticales des Actes des Apôtres. — (D'après les tapisseries du Vatican). — Grotesques. — Les Travaux d'Hercule (Musée du Vatican). — Les Travaux d'Hercule (Palais de Madrid). — Les Heures. 32
Bordures horizontales des Actes des Apôtres. — (D'après les tapisseries du Vatican). — Le Pillage du Palais des Médicis et la Fuite du cardinal Jean de Médicis. — La Bataille de Ravenne. — L'Évasion du cardinal Jean de Médicis. — Le Sac de Prato. — Protection accordée aux habitants de Prato par le cardinal Jean de Médicis. — L'Entrée du cardinal Jean de Médicis à Rome. — Son Élection comme Pape. — Scènes de la vie de Saint Paul . 34
Le Couronnement de la Vierge. — (D'après un dessin de l'École de Raphaël. — Bibliothèque Ambrosienne à Milan) . 34
Le Couronnement de la Vierge. — (D'après le dessin de Raphaël. — Université d'Oxford) 34
Étude pour l'Adoration des Mages. — Attribuée à Raphaël. — (Collection du prince de Hohenzollern, à Sigmaringen) . 36
Étude pour les Enfants jouant. — (Dessin de l'École romaine. — Musée de Rennes) 48
Dessin d'après les Enfants jouant le Collin-Maillard, par un artiste du XVIIe siècle. — (Ancienne collection Paliard) . 48
Les Enfants jouant. — Tapisseries d'après les cartons de Jean d'Udine. — (Collection de Mme la princesse Mathilde) . 50
Les Enfants jouant. — Tapisseries d'après les cartons de Jean d'Udine. — (Collection de Mme la princesse Mathilde) . 50
Étude pour les Enfants jouant avec un lapin. — (Dessin de l'École romaine. — Ancienne collection de M. le marquis de Valori) . 52

L'Espérance, par Raphaël.
(Pinacothèque du Vatican.)

Les Enfants jouant. (D'après les Gravures du Maître au Dé.)

TABLE DES GRAVURES

DANS LE TEXTE

	Pages
ENCADREMENT. — au verso du faux-titre. Bordures et diverses figures d'enfants jouant et Armes de Léon X de Médicis. sur le titre.	
Les Armes d'Angleterre	V
Bordure composée par Van Dyck pour les Actes des Apôtres de Raphaël. — (D'après les tapisseries du Garde-Meuble national.)	VII
Armes de Léon X de Médicis	VIII
Entrée du cardinal Jean de Médicis à Florence (1492). Bordure des Actes des Apôtres. — (D'après les gravures de Sante Bartoli.)	1
Portrait de Raphaël peint par lui-même. — (École d'Athènes.)	3
Portrait de Bernard Van Orley. — (D'après la gravure du Recueil de Lampsonius.)	4
Portrait de Léon X. — (Miniature du XVIᵉ siècle. — Collection de M. Prosper Valton.)	5
Saint Pierre implorant le Christ. — (Fragment de la Pêche miraculeuse, d'après le carton original de Raphaël.)	7
La Remise des clefs, par le Pérugin. — (Chapelle Sixtine.)	8
Étude pour le Christ de la Vocation de Saint Pierre. — (Musée du Louvre.)	9
La Vocation de Saint Pierre. — (Fragments d'un carton conservé au Musée de Chantilly.)	10
La Vocation de Saint Pierre. — (Fragment d'un carton conservé au Musée de Chantilly.)	11
Spectatrice de la Guérison du paralytique. — (D'après le carton original de Raphaël.)	12

	Pages
Enfant portant des tourterelles dans la Guérison du paralytique. — (D'après le carton original de Raphaël.)	13
Pensée première d'Ananie mourant. — (D'après les « Epistole et Evangelii volgari » de 1519). . . .	14
La Lapidation de Saint Étienne. — (D'après la tapisserie conservée au Vatican.)	15
La Conversion de Saul, par Michel-Ange. — (Chapelle Pauline, au Palais du Vatican.)	16
Spectatrice du Sacrifice de Lystra. — (D'après le carton original de Raphaël.)	17
Acolytes du Sacrifice de Lystra. — (D'après le carton original de Raphaël.)	17
Bas-relief antique imité par Raphaël dans le Sacrifice de Lystra. — (Musée des Offices.)	18
Saint Paul visitant Saint Pierre, par Masaccio et Filippino Lippi. — (Église du Carmine, à Florence.) . .	19
Le Tremblement de terre : Saint Paul en prison. — (Tapisserie du palais du Vatican.)	20
Un des auditeurs de Saint Paul à l'Aéropage. — (D'après le carton de Raphaël) ; deux gravures. . .	21
Bordure composée par Van Dyck pour les Actes des Apôtres. — (D'après les tapisseries du Garde-Meuble national) ; deux gravures.	25
Bordure composée par Van Dyck pour les Actes des Apôtres. — (D'après les tapisseries du Garde-Meuble national.)	27
Armes pontificales de Léon X.	28
La Révolution de 1494 et le Pillage du palais des Médicis. — Bordure des Actes des Apôtres. — (D'après la gravure de Sante Bartoli.)	29

	Pages		Pages
Portrait de G.-F. Penni. — (D'après la gravure publiée par Vasari.)	29	L'Ascension. — (Tapisserie du Musée du Vatican)	43
Un Panneau des Loges de Raphaël, au palais du Vatican.	30	La Cène d'Emmaüs. — (Tapisserie du Musée du Vatican.)	44
Étude pour l'Entrée de Jean de Médicis à Florence. — (Musée des Offices.)	31	Devise de Laurent de Médicis le Magnifique. — (D'après Paul Jove.)	44
Le Retour du cardinal Jean de Médicis à Florence en 1512. — L'Élection du gonfalonier Ridolfi. — (Bordure des Actes des Apôtres.)	31	Retour du Cardinal Jean de Médicis à Florence. — Proclamation de Ridolfi comme Gonfalonier. — Bordure des Actes des Apôtres. — (D'après la gravure de Sante Bartoli.)	45
Le Sac de Prato. — Complément de la bordure de la Conversion de Saul. — (D'après la gravure de Sante Bartoli.)	32	Les Trois Vertus. — (Tapisserie du Musée du Vatican.)	45
Scènes de l'Histoire de Saint Paul. (Bordure des Actes des Apôtres.)	33	Devise du Pape Clément VII. — (D'après Paul Jove.)	46
La Fuite du Cardinal Jean de Médicis. — Complément de la bordure de la Vocation de Saint Pierre. — (D'après la gravure de Sante Bartoli.)	33	Étude pour la Lapidation de Saint Étienne (?). — (D'après le dessin de Raphaël. — Université d'Oxford.)	46
La Bataille de Ravenne. — L'Évasion du Cardinal de Médicis. — Bordure des Actes des Apôtres. — (D'après la gravure de Sante Bartoli.)	34	Entrée du Cardinal de Médicis à Rome. Son Élection comme Pape. — Bordure des Actes des Apôtres. — (D'après la gravure de Sante Bartoli.)	47
Devise de Léon X. — (Peinture de Raphaël.)	35	Devise du Pape Léon X. — (D'après Paul Jove.)	47
Le Sac de Prato. — Protection accordée aux habitants par le Cardinal de Médicis. — Bordure des Actes des Apôtres. — (D'après la gravure de Sante Bartoli.)	36	Les Enfants jouant. — (D'après la gravure du Maître au Dé). Quatre gravures	48-49
L'Adoration des Bergers. — (Tapisserie du Musée du Vatican.)	36	Les Enfants jouant dans un bois. — (D'après la gravure du Maître au Dé.)	50
La Résurrection. — (Tapisserie du Musée du Vatican.)	37	Portrait de Jean d'Udine. — (D'après la gravure publiée par Vasari.)	51
L'Adoration des Mages. — (Tapisserie du Musée du Vatican.)	37	Les Enfants jouant. — (D'après un dessin du Cabinet des Estampes de Dresde.)	52
La Circoncision. — (Tapisserie du Musée du Vatican.)	38	Les Enfants jouant. — (Dessin de Raphaël, gravé par Marc-Antoine.)	54
Le Massacre des Innocents. — (Tapisseries du Musée du Vatican). Trois gravures	39-40	En-tête.	55
La Descente aux Limbes. — (D'après une gravure du XVIe siècle.)	41	Lions tenant l'Écu de Léon X. — Bordure des Actes des Apôtres. — (D'après la gravure de Sante Bartoli.)	58
L'Apparition du Christ à la Madeleine. — (Tapisserie du Musée du Vatican.)	42	En-tête.	59
La Descente du Saint-Esprit. — (Tapisserie du Musée du Vatican.)	43	Devise de Pierre Ier de Médicis. — (D'après Paul Jove.)	59
		En-tête.	60
		L'Espérance, par Raphaël.	62
		En-tête : Les Enfants jouant.	63
		Devise des Médicis. — Peinture de Raphaël au Vatican.	64

Devise des Médicis. — Peinture de Raphaël, au Vatican.